캘리愛빠지다

감성 작가 배정애의 캘리그라피 쓰기·만들기·선물하기

초판 1쇄 발행 2016년 12월 8일
초판 22쇄 발행 2022년 1월 19일
개정 1쇄 발행 2023년 4월 18일
개정 2쇄 발행 2023년 10월 18일

글 · 사진 배정애
펴낸이 金滇珉
펴낸곳 북로그컴퍼니
주소 서울시 마포구 와우산로 44 (상수동), 3층
전화 02-738-0214
팩스 02-738-1030
등록 제2010-000174호

ISBN 979-11-6803-063-3 13600

감성 작가 배정애의 캘리그라피
쓰기·만들기·선물하기

캘리에 빠지다

배정애 지음

북로그컴퍼니

우연히 캘리그라피를 만났던 때가 기억이 나요. 글씨로 많은 다양한 것을 표현할 수 있어 참 신기했고, 글씨의 모양만으로 문장의 느낌이 고스란히 전해져서 참 좋았어요. 어떤 글씨는 보고 있으면 마음이 편안해졌고, 어떤 글씨는 보기만 해도 슬퍼졌어요. 정말 글씨가 살아서 움직이는 느낌을 받으며 '나도 저런 글씨를 쓰고 싶다'는 생각을 했어요. 그렇게 캘리그라피의 매력에 푹 빠져들어 무작정 쓰기 시작한 글씨. 그런데 화선지에 붓으로 글씨를 쓰는 건 생각보다 어려운 일이었어요. 재미도 없고, 소질도 없는 것 같아 두 달 정도 쓰다가 포기해버렸죠.

1년쯤 지났을 무렵, 문득 '캘리그라피를 하고 싶다' 하는 마음이 들었어요. 딱히 계기가 있었던 건 아니에요. 그저 쓰고 싶다는 생각에 무작정 다시 글씨를 쓰기 시작했죠. 잘하든 못하든 일단 해보자는 생각이었어요. 붓보다 다루기 쉬운 붓펜으로 도구를 바꾸고, 잘 써야 한다는 압박감에서 벗어나 재미있게 쓰자고 결심했죠. 그렇게 재미있게 글씨를 쓰다 보니 강의도 하고, 책도 몇 권 내고, 또 유명인들과 함께 작업도 하는 '캘리그라퍼'가 되었어요.

제가 중간에 그만두지 않고 계속 즐겁게 할 수 있었던 원동력은 무엇이었을까요? 하나는 캘리그라피를 활용하는 재미였어요. 저는 캘리그라피를 쓰는 것에 그치지 않고 액자에 넣어 인테리어 소품으로 만들기도 하고, 드라이플라워를 붙여 엽서로 만들기도 했어요. 우산에, 선물상자에, 접시에, 스티커에 캘리그라피를 쓰면 나만의 개성 넘치는 소품으로 변하는 게 참 신기하고 재미있었어요. 요즘도 계속해서 새로운 소품에 작업을 해보며 그 재미를 놓치지 않고 있어요. 사람들이 저의 작업물을 보고 "캘리그라피로 이런 것도 만들 수 있어요?" 하고 놀라면 내심 뿌듯하기도 하더라고요.

또 다른 원동력은, 내가 만든 캘리그라피 소품을 선물했을 때 너무 행복해하는 사람들의 표정이었어요. 내가 좋아서 쓴 글씨, 내가 만들고 싶어서 만든 소품인데, 받은 사람이 너무 행복해하는 모습을 보면 기분이 참 묘해져요. 내가 사랑하는 사람이 좋아할 걸 상상하면 캘리그라피를 쓰면서도 행복하죠.

캘리그라피로 무엇을 할 수 있는지 알면, 그래서 캘리그라피가 내 일상을 얼마나 환하게 밝혀주는지 알게 되면, 캘리그라피를 중간에 포기하지 않고 꾸준히 할 수 있어요. 그래서 이 책에는 캘리그라피 소품을 많이 담았어요. 캘리그라피로 할 수 있는 거의 모든 것을 담았다고 해도 과언이 아니에요.

이 책을 통해 캘리그라피를 익히고 쓰는 재미, 뭔가를 만들고 장식하고 선물하는 기쁨을 만끽하셨으면 좋겠어요. 그리고 내 글씨가 누군가에게는 아주 큰 힘과 위로가 된다는 것을 직접 느껴보셨으면 해요.

그럼 즐거운 마음으로 글씨 쓰기를 시작해볼까요?

제주도에서
캘리애 배정애

CONTENTS

PART 1
캘리그라피 기초 다지기

🖋 어떤 펜으로 쓸까

🖋 6가지 서체 익히기

🖋 긴 글, 구도 잡기

🖋 일러스트 활용하기

PART 2
캘리그라피로 엽서와 카드 쓰기

PART 3
실용 소품 만들기

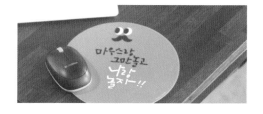

PART 4
인테리어 소품 만들기

부록

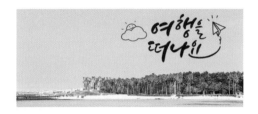

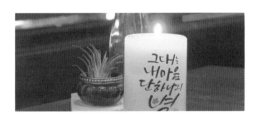

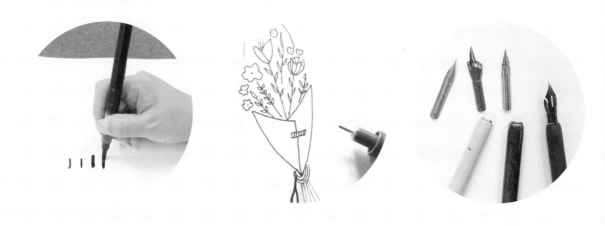

PART 1
캘리그라피 기초 다지기

얼른 예쁜 캘리그라피 엽서도 쓰고 싶고 머그도 만들고 싶은 마음이 굴뚝같지요? 서두르지 말고 캘리그라피의 기초부터 탄탄히 다지세요. 캘리그라피 펜에는 어떤 것들이 있는지 알아보고, 6가지 기본 서체를 마스터해보세요. 구도 잡는 법과 일러스트 곁들이는 법도 하나하나 따라 해보세요. 처음부터 다양하고 예쁘게 쓰는 것은 당연히 힘든 일이니 손이 움직이는 느낌을 잘 기억하면서 차근차근 연습하세요.

어떤 펜으로 쓸까

▌ 붓펜

저는 캘리그라피를 시작하는 초보자에게 붓펜을 권해요. 가격이 저렴하고 휴대하기 편리하며 어떤 종이에 써도 잘 어울리거든요. 필압(글씨를 쓸 때 필기구 끝에 주는 힘) 조절이 가능해 선의 강약과 굵기를 풍부하게 표현할 수 있다는 것도 장점이에요. 붓펜 다루는 데 익숙해지면 다른 도구들과 쉽게 친해질 수 있어요.

붓펜 고르는 법

붓펜은 크게 모필 붓펜과 스펀지 붓펜으로 나뉘어요. 모필 붓펜은 붓과 비슷한 재질의 인조모로 되어 있고, 스펀지 붓펜은 붓모가 스펀지로 만들어져 있어요. 차이가 있다면 선의 느낌이에요. 모필 붓펜은 붓의 갈라짐 등 선의 느낌을 붓과 비슷하게 표현할 수 있지만, 스펀지 붓펜은 쓰기가 편한 대신 세밀한 부분까지 표현하기는 힘들어요. 따라서 붓의 질감을 표현하고 싶다면 모필 붓펜을 쓰는 게 좋아요.

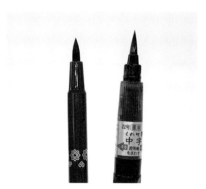

좌: 모나미(스펀지) 붓펜 우: 쿠레타케(모필) 붓펜

초보자에게 추천하는 모필 붓펜은 쿠레타케 22~25호 붓펜이에요. 붓모에 힘이 있

쿠레타케 22호

쿠레타케 24호

쿠레타케 25호

어서 상대적으로 다루기 쉽기 때문이에요. 22호부터 쓰고, 익숙해지면 아주 가는 24호나 두꺼운 25호도 사용해보세요.

붓펜 잡는 법

중지로 붓펜의 아래를 받치고 검지와 엄지로 붓펜을 감싸듯 잡으세요. 이걸 단구법이라고 해요. 손가락 하나(單)가 갈고리(鉤) 모양으로 붓을 감싼다는 뜻이에요. 볼펜이나 연필을 잡듯이 잡는다고 생각하면 쉬워요. 붓모와 너무 가까운 부분을 잡으면 붓펜의 탄력을 이용하기 힘드니, 붓펜의 라벨 부분을 잡는 게 적당해요(쿠레타케 붓펜 22호 기준). 힘을 세게 주면 잉크가 흘러나올 수 있으니 가볍게 잡으세요. 그 상태에서 검지 두 번째 마디와 세 번째 마디에 붓펜을 기대어 세워서 사용하세요.

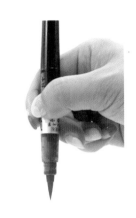

단구법

펜대를 눕혀서 쓰면 평소에 쓰던 글씨 모양이 나와버리니 주의하세요.

붓펜 쓰는 법

붓펜을 똑바로 세워 잡은 뒤, 새끼손가락과 손목 부분을 종이 위에 올리세요. 손이 바닥에 고정되면 선의 떨림을 방지할 수 있어요.

직선을 그을 때는 손에 힘을 빼고 붓펜을 선이 진행할 방향으로 기울인 후, 종이에 붓모를 살짝 올리고 긋기 시작하세요. 붓펜을 너무 급하게 종이에 올리면 선 앞머리가 두꺼워지고 지저분해지니 주의하세요. 손은 선이 진행하는 방향에 따라 끌듯이 움직여주세요.

곡선을 그을 때는 팔은 선이 가는 방향으로 같이 움직이고, 어깨는 팔의 움직임에 따라 유연하게 돌려주세요. 몸은 움직이지 마세요.

주의할 점! 쓰다가 붓모가 마른 느낌이 나면 잉크가 나오도록 몸통을 눌러주세요. 붓모가 마른 상태에서 계속 글씨를 쓰면 붓모가 상해요.

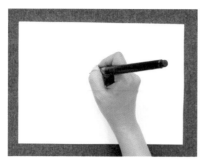

올바른 모양

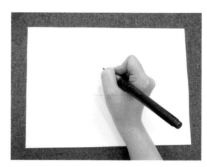

올바르지 않은 모양

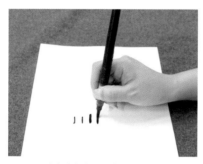

선의 방향과 붓모의 방향을 같게

굵은 획은 붓모의 옆면 활용

붓펜으로 선 연습

붓펜은 연필이나 볼펜, 마카와 달리 붓모에 탄력이 있어서 선의 굵기와 강약을 자유롭게 조절할 수 있어요. 하지만 처음부터 편하게 사용하기는 힘들어요. 마음먹은 대로 붓펜이 움직이지 않고, 의도했던 것과 전혀 다른 선이 나와버리죠. 그러니 무작정 글씨부터 쓰지 말고, 선 연습을 꾸준히 하는 게 중요해요. 제대로 된 선을 그을 수 있어야 제대로 된 캘리그라피를 쓸 수 있거든요.

선 긋기 연습은 쿠레타케 22호 붓펜으로, 매끈한 복사용지에 하면 좋아요. '내가 이만큼 힘을 주었을 때 이 정도의 선이 나오는구나' 하는 감각이 손에 익을 때까지 매일, 꾸준히 해보세요.

직선 연습하기 1

일정한 속도, 일정한 두께로 직선을 그어보세요. 선을 길게 긋기 어려우면 짧게 긋는 연습부터 하고, 자신이 붙으면 길게 그어보세요.

잘 그은 선은

– 시작점이 두껍거나 불룩하지 않고 예쁘고 자연스럽다.

– 수평 혹은 수직이다.

– 선의 굵기가 일정하다.

잘 그으려면

– 손에 힘을 빼고, 붓펜을 살짝 기울여 종이에 올린다.

– 선을 마무리할 때는 붓펜을 수직으로 들어올린다.

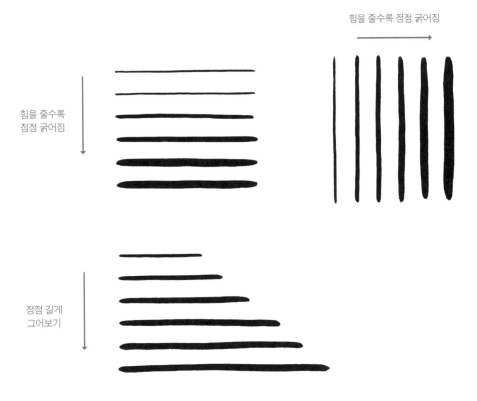

힘을 줄수록 점점 굵어짐

힘을 줄수록
점점 굵어짐

점점 길게
그어보기

직선 연습하기 2

끝을 날리는 갈필을 연습해보세요. 힘 있고 거친 느낌, 혹은 속도감을 캘리그라피에 부여하고 싶을 때 유용한 선이에요. 힘을 주었다가 자연스럽게 빼는 게 포인트예요. 시작점이 꼭 둥글고 예쁘지 않아도 되니 오히려 쓰는 데 부담이 적어요. 빠르게 그을수록 선도 거칠게 빠지고, 거친 정도에 따라 느낌도 달라지니 다양한 속도로 연습해보세요.

잘 그은 선은

- 시작점부터 끝점까지 일정하게 선이 가늘어진다.
- 수평 혹은 수직이다.

잘 그으려면

- 붓펜에 힘을 주어 긋기 시작하고, 힘을 서서히 빼며 붓펜을 진행 방향으로 들어올리듯이 긋는다.
- 두께가 일정한 직선을 그을 때보다 빠르게 긋는다.

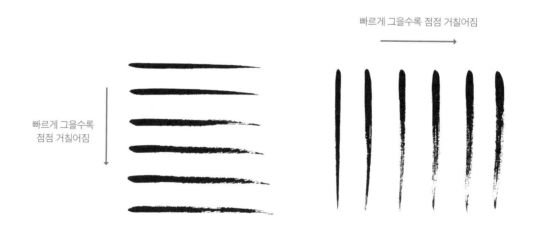

빠르게 그을수록 점점 거칠어짐

빠르게 그을수록
점점 거칠어짐

16

사선 연습하기

직선보다 화려하고, 속도감도 느껴져요. 사선을 잘 써야 'ㅅ', 'ㅈ', 'ㅊ' 등의 자음을 자연스럽게 표현할 수 있어요. 사선을 그을 때는 위에서 아래로 긋는 연습부터 하고, 어느 정도 자신이 붙으면 아래에서 위로 긋는 연습을 하세요. 더 자신이 붙으면 서로 다른 방향으로 진행하는 지그재그도 그어보세요.

잘 그은 선은
- 시작점과 끝점이 뭉툭하거나 뾰족하지 않고 자연스럽다.
- 일정한 각도를 유지한다.
- 선의 굵기가 일정하다.

잘 그으려면
- 손에 힘을 빼고, 붓펜을 살짝 기울여 종이에 올리고 선을 긋기 시작한다.
- 선을 마무리할 때는 붓펜을 수직으로 들어올린다.

힘을 줄수록 점점 굵어짐

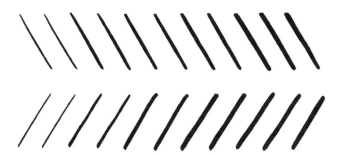

곡선 연습하기

캘리그라피에서는 곡선을 활용하는 경우가 굉장히 많아요. 곡선을 사용하면 직선만 사용할 때에 비해 글씨가 생동감 있게 느껴져요. 특히 세로 곡선은 'ㄹ'을 잘 쓰기 위해서 꼭 필요한 연습이에요. 곡선을 잘 긋기 위해서는 팔을 좀 더 유연하게 움직여야 해요. 자유롭게 그으며 연습하되, 처음에는 단순한 곡선부터 연습하고, 자신이 붙으면 더 복잡한 곡선에 도전해보세요.

잘 그은 선은

－시작점이 두껍거나 불룩하지 않고 예쁘고 자연스럽다.

잘 그으려면

－손에 힘을 빼고, 붓펜을 살짝 기울여 종이에 올리고 선을 긋기 시작한다.
－손목 스냅을 이용해 자연스럽게 손과 팔을 움직인다.

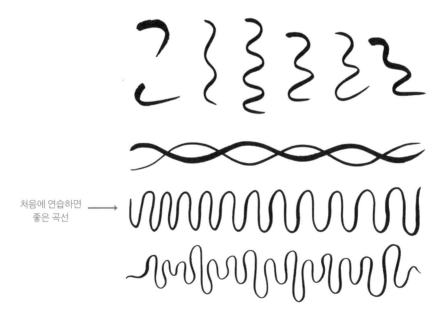

처음에 연습하면
좋은 곡선

스프링 연습하기

스프링은 자음 'ㅇ'과 모음을 쓸 때, 일러스트를 그려 넣을 때 유용한 선이에요. 곡선과 비슷하지만 붓이 한 번 역행했다가 다시 본래 방향으로 나아간다는 점에서 달라요. 그만큼 팔을 유연하게 움직여야 하죠. 곡선과 마찬가지로 자유롭게 연습하되, 처음에는 단순한 스프링부터 연습하고, 자신이 붙으면 더 복잡한 스프링에 도전해보세요.

잘 그은 선은

- 시작점이 두껍거나 불룩하지 않고 예쁘고 자연스럽다.

잘 그으려면

- 손에 힘을 빼고, 붓펜을 살짝 기울여 종이에 올리고 선을 긋기 시작한다.
- 손목 스냅을 이용해 자연스럽게 팔과 어깨를 움직인다.

처음에 연습하면
좋은 스프링 →

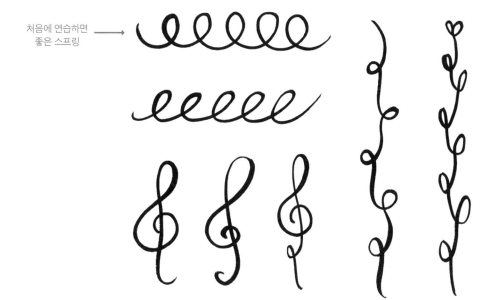

▌ 붓

캘리그라피 기본 도구 중 하나예요. 선의 강약 조절, 먹물의 농도 조절 등을 통해 다양한 변화를 줄 수 있다는 것이 장점이자 매력이에요. 물론 익숙하게 다루기까지 오랜 시간이 걸리지만, 일단 붓의 탄력을 이용할 수 있게 되면 다른 도구들은 다루기가 훨씬 쉬워져요.

추천하는 도구

초보자가 연습하기 적당한 붓모의 길이는 5~6cm(5~8호) 정도예요. 재질은 겸호필(두 가지 이상의 털을 함께 사용해 만든 붓) 중에서도 인조모를 사용한 저렴한 것을 추천해요. 처음부터 너무 비싼 붓을 사지는 마세요. 이 붓에 익숙해지면, 먹물을 많이 머금고 끝이 잘 모이는 웅모필(다람쥐 꼬리털로 만든 붓)을 쓰는 게 좋아요.

주의할 점

큰 붓(5호 이상)은 쌍구법으로 잡아야 해요. 약지로 뒤를 받치고 엄지와 검지, 중지로 붓을 감싸듯 잡으세요. 사용 후에는 깨끗이 씻은 후 통풍이 잘 되는 그늘에 붓모가 아래쪽으로 향하도록 걸어 보관하세요.

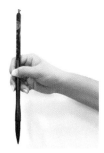

쌍구법

붓 보관하는 올바른 모양

어울리는 종이

화선지가 좋아요. 처음에는 화선지의 번짐이 겁이 나고 어색하겠지만 꾸준히 연습하면 곧 익숙해질 거예요.

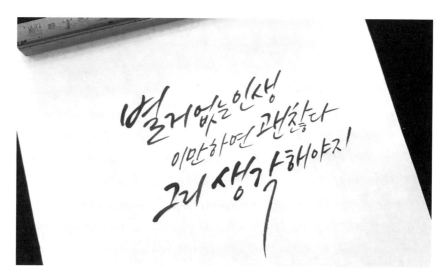

붓펜과 비슷한 느낌이 나는 세필(황주필, 2cm)로 쓴 캘리그라피

극적인 느낌이 나는 큰 붓(웅모필, 5.5cm)으로 쓴 캘리그라피

▎ 마카

디자이너들이 그림을 그리고 채색할 때 많이 사용하는 도구예요. 색상이 다양하고, 닙의 모양과 두께에 따라 선의 느낌에 변화를 줄 수 있고, 사용도 간편해요. 종이에 쓰는 마카 말고도 유리나 도자기에 쓸 수 있는 페인트마카, 천에 쓰면 빨아도 지워지지 않는 패브릭마카 등이 있어 간단한 캘리그라피 소품을 만들 때 많이 사용돼요. 필압 조절이 가능한 것은 살짝 세워서, 필압 조절이 안 되는 것은 연필을 잡듯이 눕혀 쓰세요.

추천하는 도구

제가 주로 사용하는 마카는 신한 터치트윈 마카와 알파 브러시 마카예요. 색상이 200가지가 넘어 미묘한 색깔 표현이 가능하기 때문이에요. 알파 브러시 마카는 닙이 스펀지로 되어 있어 어느 정도 필압을 조절할 수 있어요. 반면 신한 터치트윈 마카는 닙이 단단하여 필압 조절이 안 되지만, 초보자가 쓰기 쉬워요.

주의할 점

페인트마카는 한번 천에 묻으면 지워지지 않으니 조심해서 다루세요.

위: 알파 브러시 마카, 아래: 신한 터치트윈 마카

어울리는 종이

뒷면이 번지지 않는 두꺼운 종이가 좋아요. 종이는 그램(g)으로 무게를 표기하는데, 종이 1제곱미터(m^2)의 무게를 말해요. 무거울수록 두꺼운 것이에요. 180g 이상의 매끈한 모조지를 추천해요.

단단하고 각진 닙을 가진 신한 터치트윈 마카를 이용해 무지 엽서에 쓴 캘리그라피

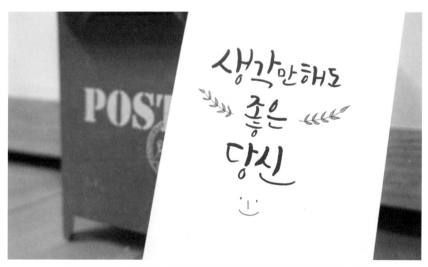

붓펜과 비슷한 느낌이 나는 알파 브러시 마카를 이용해 무지 엽서에 쓴 캘리그라피

❚ ZIG 캘리그라피 펜

원래 영문 캘리그라피 전용으로 개발되었지만 한글 캘리그라피를 쓸 때도 좋은 펜이에요. 닙이 딱딱해 필압 조절은 되지 않지만, 양쪽으로 다른 사이즈의 닙이 있어서 닙을 바꿔가며 두께 조절을 할 수 있어요. 손글씨를 쓰듯이 쉽고 간편하게 쓸 수 있다는 것도 큰 장점이에요. 연필 잡듯이 잡되, 펜과 종이 사이의 각도를 45도로 맞추어 쓰면 돼요.

캘리그라피 펜은 무려 48종류의 색깔을 갖추고 있어요. 다양한 색깔로 개성 있게 써보세요.

추천하는 도구

0.5mm부터 5mm까지 다양한 두께의 펜이 있는데요, 초보자에게 권하는 것은 2.0mm와 3.5mm 닙이 붙어 있는 tc-3100이에요. 너무 두껍지도 얇지도 않아 사용하기 편해요.

주의할 점

양쪽으로 다른 사이즈의 닙이 있기 때문에, 반드시 눕혀서 보관해야 잉크가 한쪽으로 쏠리지 않아요.

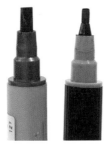

좌: 납작 사각닙 3.5mm, 우: 납작 사각닙 2mm

종이와 캘리그라피 펜의 적절한 각도

어울리는 종이

모조지나 머메이드지 등 어떤 종이에나 잘 어울려요. 그중에서도 되도록 뒷면이 번지지 않는 두꺼운 종이를 선택하세요.

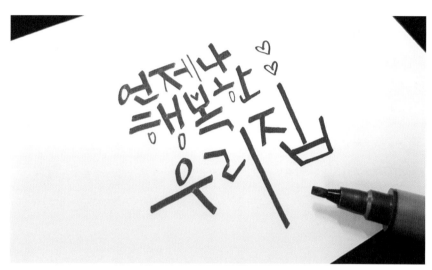

3.5mm 닙으로 쓴 캘리그라피

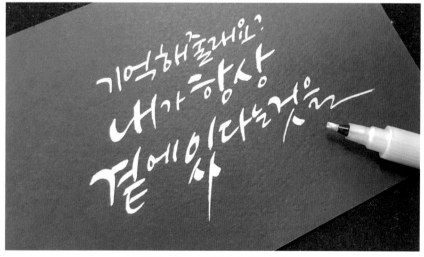

메탈릭실버 2mm 닙으로 쓴 캘리그라피

▌딥펜

펜촉을 잉크에 찍어서 사용하는 도구예요. 다른 도구들보다 선이 얇아서 상대적으로 작은 공간에도 글을 넣을 수 있어요. 특히 긴 글을 쓸 때, 작은 종이에 글씨를 쓸 때 사용하기 좋아요.

연필을 쥐듯이 잡되 연필보다는 조금 더 펜대를 세우고, 손의 힘은 빼고 쓰세요. 펜촉의 앞면이 항상 위로 오도록 하는 것을 잊지 마세요. 선의 강약은 힘으로 조절해요. 꾹 누르면 잉크가 더 많이 나와 선이 두꺼워져요.

딥펜의 매력은 어떤 것이나 잉크가 될 수 있다는 점일 거예요. 먹물이나 수채화물감 등도 이용할 수 있으니 다양하게 써보고 자신에게 맞는 잉크를 찾아보세요.

추천하는 도구

초보자가 쓰기 적당한 탄력을 가진 펜촉은 G펜 혹은 스테노예요. 이 두 가지 펜촉에 어느 정도 익숙해지면 다른 펜촉들도 사용해보세요. 잉크의 경우, 초보자들에게는 저렴한 윈저앤뉴튼 캘리그라피 잉크 또는 먹물을 권해요.

주의할 점

잉크를 들고 다니기 번거롭다면 딥펜 대신 만년필도 좋지만, 만년필에 딥펜용 잉크를 넣으면 안 돼요. 딥펜용 잉크는 농도가 진해서 만년필을 망가뜨리거든요.

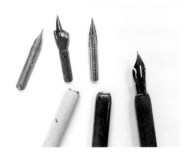

왼쪽부터 로즈닙, 인덱스핑거, G펜, 스테노

G펜으로 쓴 캘리그라피

어울리는 종이

두꺼운 종이가 좋아요. 너무 얇은 종이에 딥펜을 사용하면 종이가 펜촉에 긁히거나 잉크가 번져요.

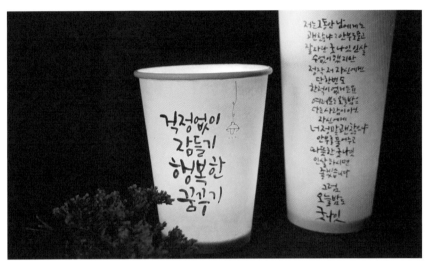

왼쪽: 붓펜(쿠레타케 22호)으로 쓴 캘리그라피 종이컵스탠드,
오른쪽: 딥펜(G펜과 ZIG 블랙잉크)으로 쓴 캘리그라피 종이컵스탠드

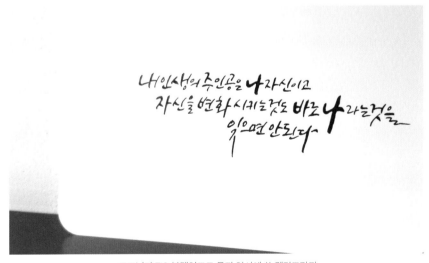

로즈닙과 ZIG 블랙잉크로 무지 엽서에 쓴 캘리그라피

| 나무젓가락

어디서나 쉽게 구할 수 있는 도구이지만 예상치 못한 멋진 작품을 만들어주는 도구예요. 원하는 잉크나 물감을 자유롭게 활용할 수 있고, 재료값 부담도 전혀 없어서 캘리그라피 초보자들에게 적극 추천해주고 싶어요. 제가 가장 사랑하는 도구이기도 해요.

연필을 쥐듯이 잡고 먹물을 찍어서 쓰세요. 선의 굵기는 잉크의 양으로 조절하면 돼요. 잉크를 많이 찍으면 굵게, 적게 찍으면 가늘게 표현되거든요. 사선으로 날카롭게 부러뜨린 후 거친 면에 먹물을 묻혀 쓰면 선이 거칠고 날카롭게 나와서 극적인 표현이 가능해요.

추천하는 도구

초보자들은 칼을 이용해 끝부분을 연필 모양으로 다듬어 사용하는 걸 권해요. 본래의 네모난 모양 그대로 쓰면 다루기 힘들 수 있어요. 연필 정도의 굵기에 익숙해지면 더 다양한 굵기와 모양으로 깎아 사용해보세요.

주의할 점

손에 나무젓가락 가시가 박히는 경우가 종종 있어요. 잘 비벼서 가시를 제거해 사용하세요.

다양한 굵기와 모양으로 깎은 나무젓가락

사선으로 부러뜨린 것

어울리는 종이

복사용지에 쓰면 먹물이 살짝 뜬 채로 말라 입체적인 느낌이 나요. 화선지는 강약 표현에 좋고요. 원하는 종이를 골라 다양한 작품을 만들어보세요.

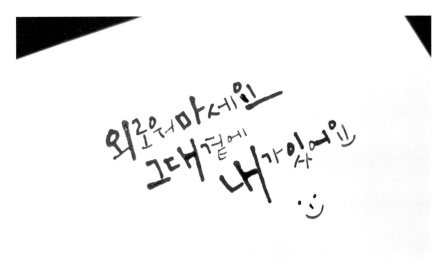

나무젓가락과 먹물을 이용해 복사용 A4용지에 쓴 캘리그라피

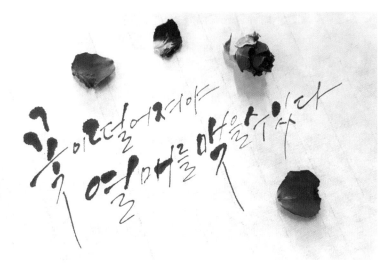

나무젓가락과 먹물을 이용해 화선지에 쓴 캘리그라피

▌ 워터브러시

그림을 채색하거나 글씨를 쓸 때 사용하는 펜으로, 수채화물감과 짝을 이루는 도구예요. 펜 자체에 물통이 달려 있어서 무척 편리해요. 물통에 물을 담아 조립하고, 물통 중간을 눌러서 붓모를 적신 후 원하는 색의 물감을 붓에 묻히면 돼요. 색을 바꾸고 싶으면 화장지에 닦아내면 되고요. 잡고 쓰는 법은 붓펜과 동일해요.

추천하는 도구
쿠레타케 워터브러시가 가장 대중적으로 쓰여요. 짝꿍을 이루는 물감으로는 휴대하기 편한 사쿠라코이 고체물감을 추천해요. 만약 일반 수채물감을 휴대하고 싶다면 물감을 팔레트에 짜서 1주일 정도 잘 말려주세요.

주의할 점
짙은 물감을 사용하고 잘 닦아내지 않으면 붓모에 물감이 남아 색이 섞일 수 있어요. 색을 바꿀 때는 사용한 물감이 남지 않도록 붓모를 잘 닦아주고, 되도록 옅은 물감에서 짙은 물감 순서로 사용하는 게 좋아요.

위부터 더웬트 워터브러시,
펜텔 워터브러시, 쿠레타케 워터브러시

쿠레타케 워터브러시, 파브리아노 수채화지,
사쿠라코이 고체물감

어울리는 종이

수채화지를 가장 추천해요.

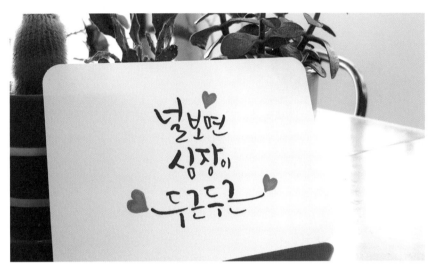

워터브러시와 수채화물감을 사용해 일러스트를 넣은 캘리그라피

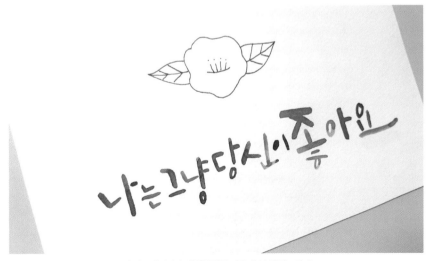

워터브러시와 수채화물감을 사용해 쓴 캘리그라피

▌ 라이너

원래는 디자인용, 드로잉용으로 나온 펜이에요. 캘리그라피에서는 캘리그라피에 곁들이는 일러스트의 밑그림이나 윤곽을 그릴 때 주로 사용해요. 작은 글씨를 쓸 때, 작품을 만들고 마무리로 낙관이나 이니셜을 쓸 때 사용하기도 좋아요. 0.05~1.2mm까지 다양한 사이즈가 있어요.

추천하는 도구

가장 대중적으로 사용하는 스테들러 라이너를 추천해요. 물에 번지지 않기 때문에 밑그림을 그리고 수채화물감으로 채색하기 적당해요. 가장 많이 사용하는 굵기는 0.1mm와 0.2mm예요.

주의할 점

라이너로 수채화의 윤곽을 그릴 때는, 먼저 윤곽부터 그리고 수채화물감을 칠하세요. 수채화물감을 먼저 사용하고 라이너를 그 위에 덧그리면 선이 겉돌 수 있어요.

위: 스테들러 피그먼트 라이너 0.1,
아래: 스테들러 피그먼트 라이너 0.2

위부터 스테들러 피그먼트 라이너,
코픽 멀티라이너, 피그마 마이크로

어울리는 종이

라이너는 부가적인 도구이므로 주요 도구에 맞춰 종이를 고르면 돼요. 예를 들어 수채화의 밑그림용이라면, 워터브러시를 사용할 것을 감안해 다소 두꺼운 종이를 고르면 되겠죠?

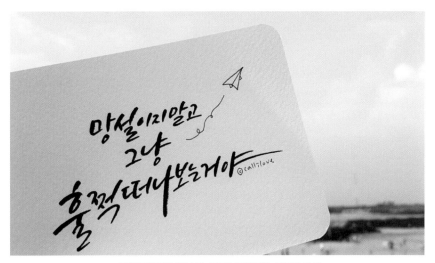

스테들러 라이너 0.1을 사용해 적어 넣은 저작권 표시

스테들러 라이너 0.1을 이용해 그린 수채화 윤곽

이것이 궁금하다!

Q. 처음 캘리그라피를 시작할 때 붓을 사용하라고 권하는 책이 많아요.

A. 물론 한글 캘리그라피의 기본은 붓이 맞아요. 하지만 갖춰야 하는 도구가 많아서 연습할 장소에 제약이 있어요. 또한 붓은 모가 크고, 화선지도 다루기 어렵기 때문에 익숙해지는 데 오랜 시간이 걸려요. 쉽고 재미나게 캘리그라피에 접근하는 데는 붓펜이 더 좋다고 말할 수 있죠.

물론 붓만이 가진 극적이고 멋진 느낌을 원한다면 열심히 연습해야겠지만, 우선 붓펜과 친해진 후 사용해보길 권해요.

Q. 언제까지 선 긋기를 연습해야 하나요?

A. 끝은 없어요. 저는 지금도 20~30분 정도는 선 긋는 연습으로 손을 풀고 글씨를 쓰기 시작해요. 글씨를 쓰다가도 선이 마음대로 나오지 않으면 쓰기를 멈추고 잠깐 선 연습을 하고요.

저 역시 선 긋기가 너무 지겨워서, 처음 캘리그라피를 배울 때 선은 대충 연습하고 바로 글씨를 쓰기 시작했어요. 그러다 글씨를 쓰면서 선 연습이 얼마나 중요한지 깨달았죠. 그때부터 초심으로 돌아가 열심히 선 긋기를 했어요.

그래서 저는 선 연습을 강조해요. 첫 수업 때 선 긋는 요령을 알려드린 다음 두 번째 수업부터 캘리그라피 쓰기를 시작하지만 수업을 듣기 전에 선 긋기로 손부터 풀라고 계속 이야기해요. 많이 연습하다 보면 스스로 어떤 선이 잘 되고 어떤 선이 안 되는지 보이기 시작하는데요.

그때부터는 안 되는 선 위주로 또 열심히 연습하면 돼요.

꾸준한 연습은 절대 배신하지 않아요. 연습하다 보면 '어? 이게 내가 그은 선이라고? 이렇게 잘 그었는데?' 하는 날이 올 거예요.

Q. 붓펜을 어느 정도 눌러서 쓰면 좋을지 잘 모르겠어요.

A. 저는 글씨를 쓸 때 보통 붓모의 끝에서 3분의 2 지점까지 활용해요. 그래야 가장 편안하고 자연스럽게 쓸 수 있어요. 당연히 가늘게 쓸 때는 붓모의 끝만 활용하고, 굵게 쓸 때는 붓모의 옆면을 활용하거나 꾹 눌러야겠죠? 꾸준히 연습하며 붓펜을 다루는 감각을 키워나가세요.

Q. 펜 보관법을 알려주세요.

A. 되도록 눕혀서 보관하고, 세워서 보관할 때는 붓모나 닙이 위로 향하도록 하세요. 단, 양쪽에 모두 닙이 있는 도구의 경우 세워서 보관하면 잉크가 한쪽으로만 몰릴 수 있으니 꼭 눕혀서 보관하세요.

Q. 초보자가 상대적으로 다루기 쉬운 펜은 무엇인가요?

A. 마카와 ZIG 캘리그라피 펜, 나무젓가락 등을 추천해요. 필압 조절이 필요 없어서 상대적으로 글씨를 쓰기

쉽기 때문이에요. 특히 나무젓가락은 다른 도구들과 달리 잉크의 양으로 굵기 조절을 하기 때문에 초보자들이 재미나게 캘리그라피를 할 수 있어요.

Q. 펜을 사용하다 보니 끝이 비뚤어지고 망가졌어요.

A. 험하게 써서 고르게 닳지 않은 거예요. 붓펜이나 워터브러시처럼 털로 만들어진 도구의 경우, 굵은 획을 쓴 후에는 연습용 종이에 옆면을 살살 바르듯이 그어 끝을 잘 모은 다음 다시 선을 긋는 습관을 들이세요. 끝이 한부분만 삐죽 나왔다면, 그 부분으로 계속 글씨를 쓰세요. 계속 닳다 보면 어느 순간 자연스러워져요. 그러니까 절대 끝을 가위나 칼로 자르지 마세요. 정말 못 쓰게 돼요.

또 하나 알아두어야 할 점은 붓펜 등 붓모로 된 도구는 뚜껑을 닫을 때 가장 많이 망가진다는 거예요. 뚜껑에 붓모가 스치면서 붓모 한 가닥이 삐죽 딸려 올라가는 경험, 다 해봤을 거예요. 아주 바짝 잘라내 수습할 수는 있지만 결국 못 쓰게 되더라고요. 그러니 뚜껑을 닫을 때 잘 보면서 닫아주세요.

마카나 캘리그라피 펜 등 딱딱한 닙을 가진 도구는 되도록 매끈한 종이에 사용하세요. 한지 등 거친 종이에 사용하면 선이 잘 나오지도 않을뿐더러 닙이 상할 수 있거든요. 닙은 망가지면 붓펜처럼 자연스럽게 닳게 할 수 없어요.

Q. 붓펜의 빈 카트리지에 다른 잉크를 넣어서 써도 되나요?

A. 쿠레타케 붓펜을 비롯한 거의 모든 붓펜은 카트리지를 교환해 사용해요. 그런데 다 쓴 카트리지에 저렴한 먹물이나 잉크를 채워서 쓰면 안 되냐고 많이들 물어보시더라고요. 저는 추천하고 싶지 않아요. 먹물이나 잉크가 마르면서 카트리지에서 붓모 쪽으로 잉크가 내려가는 구멍을 막아버릴 수 있기 때문이에요. 그러면 정말로 붓펜을 못 쓰게 되죠. 되도록 정품 카트리지를 사용하길 권해드려요.

다른 잉크나 먹물을 정 사용하고 싶다면, 못 쓰게 된 붓펜을 활용하세요. 붓처럼 잉크를 붓모에 찍어서 사용하는 거죠. 물론 가지고 다니면서 간편하게 사용하지는 못하지만 못 쓰는 붓펜을 활용하는 하나의 방법이에요.

Q. 더 많은 도구들을 알고 싶어요.

A. 먹물을 찍을 수 있으면 어떤 것이든 도구로 쓸 수 있어요. 저는 강한 글씨를 쓸 때 빗자루, 칫솔, 수세미를 이용해요. 롤러는 돌담을 그리거나 큰 글씨를 쓸 때 주로 사용하고요.

가끔은 화장품 매장에서 여러 가지 화장 도구를 보며 '저 도구로 글씨를 쓰면 어떤 느낌일까?' 하는 생각에 구입해서 사용해보기도 해요. 립스틱, 마스카라, 아이브로우 등등.

눈에 보이는 도구를 잡고 글씨를 써보세요. 그 호기심이 멋진 작품을 만들어줄지도 모르니까요.

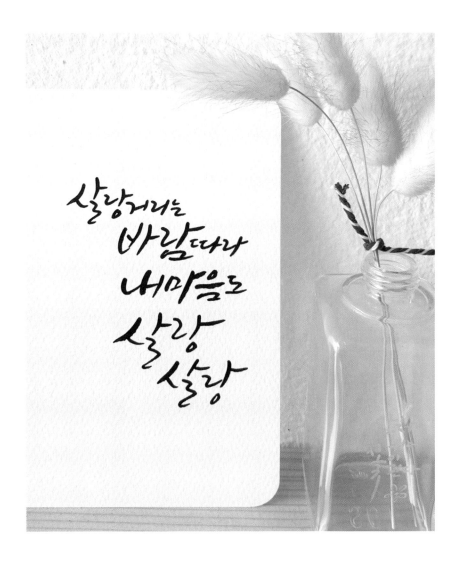

글씨가 바람에 가볍게 날리는 듯한 모양의 이 서체는 경쾌하고 가벼우면서도 서정적인 느낌이 나요. 위로 올라가는 선이 많아서 화려한 분위기도 있고요. 서정적인 드라마 명대사, 가사 등을 쓸 때 즐겨 사용해요.

전체적으로 가늘게 쓰세요. 붓펜을 똑바로 세우고 최대한 들어서 붓모의 끝부분만 이용하면 선이 가늘어져요.

가로획의 끝은 되도록 위로 올리세요. 주로 모음 'ㅏ'의 가로획을 위로 올리는데, 이렇게 쓰면 바람에 날리는 모양을 표현할 수 있어요.

긴 선은 물결 치듯 표현해주세요. 선이 안으로 말리면 글씨가 동글동글해지면서 콩닥콩닥체 느낌이 나니 주의하세요.

혼자 써보세요

오늘

혼자 써보세요

소소한
일상

혼자 써보세요

바람

혼자 써보세요

가을

코스모스

코스모스

늘길

늘길

나풀나풀

나풀나풀

샤랄라

샤랄라

6가지 서체 익히기 · 토닥토닥체

부드럽고 따뜻한 느낌이 나는 서체예요. 화려하지는 않지만 수수하면서도 담백한 맛이 있어요. 토닥토닥, 누군가의 등을 쓸어내리는 느낌의 이 서체는 위로의 메시지를 전할 때 사용하면 좋아요.

수수한 느낌을 내기 위해 끝이 둥근 직선을 사용하세요. 붓펜을 살짝 누르듯이 천천히 움직이면 돼요. 선의 끝이 뾰족하면 화려한 느낌이 나니 주의하세요.

모음을 두껍게 표현하세요. 글자를 발음할 때 모음에 방점이 찍히기 때문에 부드럽게 읽혀요.

되도록 선의 굵기를 일정하지 않게 표현하세요. 굵게 표현할 부분에서는 살짝 눌러 긋고, 얇게 표현할 부분에서는 붓펜을 살짝 드세요. 선의 굵기가 초지일관 일정하면 터벅터벅체 느낌이 나요.

혼자 써보세요

좋은날 좋은날

혼자 써보세요

달콤해 달콤해

혼자 써보세요

괜찮아 괜찮아

혼자 써보세요

인생 인생

포근포근

포근포근

새콤달콤

새콤달콤

오르락
내리락

오르락
내리락

다정다감

다정다감

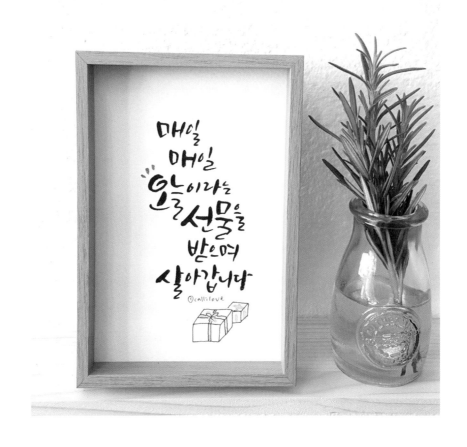

동글동글한 모양이 특징으로, 많은 분들이 저의 대표 서체라고 이야기해주세요. 통통 튀는 귀여운 느낌 때문에 특히 아이들이 좋아하는 서체예요. 사랑스러운 느낌을 내고 싶을 때 사용하면 좋아요.

콩닥콩닥

자음을 크고 동글동글하게 강조하면 귀엽고 아이 같은 느낌이 나요. 이게 바로 모음을 강조하는 토닥토닥체와 구분되는 특징이에요.

오글오글

선을 동글동글하게 표현하되 너무 과하지 않게 주의해서 쓰세요. 곡선을 너무 화려하게 표현하면 살랑살랑체가 돼요. 손을 최대한 부드럽게 움직여 선을 살짝만 둥글려주세요.

빗방울

더 귀여운 느낌을 내고 싶다면 그림을 적극적으로 활용하는 것도 좋아요. 예를 들어 빗방울의 자음 'ㅂ'을 빗방울 모양으로 표현하면 캘리그라피가 직관적으로 읽혀요.

혼자 써보세요

둥둥실 둥둥실

혼자 써보세요

땡큐 땡큐

혼자 써보세요

솜사탕 솜사탕

혼자 써보세요

고백 고백

알콩달콩

몽글몽글

대콩대콩

온슬길

6가지 서체 익히기 · 펄럭펄럭체

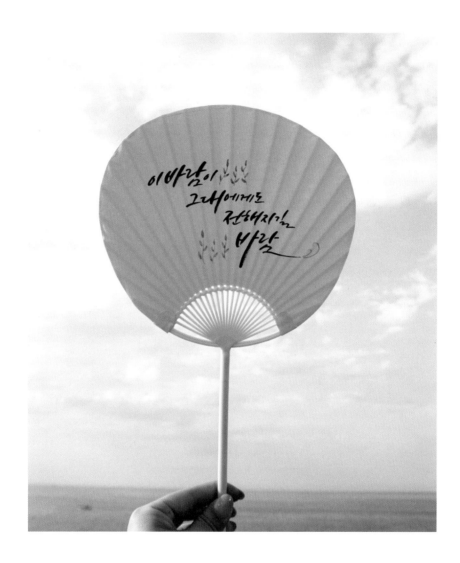

화려하면서도 힘차고 역동적인 느낌의 서체예요. 거칠고 곧은 선으로 쓰기 때문에 의외로 초보자가 쓰기 쉬워요. 힘찬 바람에 날리는 깃발을 상상하며 써보세요.

선의 끝을 거칠고 힘있게 표현하세요. 이 것이 바로 앞에서 배운 '갈필'이에요. 붓 펜을 꾹 눌러 빠르게 그어주세요.

모든 선은 가급적 곧게 표현하세요. 아주 약간이라면 곡선을 사용해도 좋지만, 잘 못하면 살랑살랑체 느낌이 날 수도 있으 니 주의하세요.

사선을 사용해 속도감을 표현하세요. 기 울기는 가급적 일정하게 맞춰주세요. 이 때 사선을 가늘게 표현하면 더 날카로운 느낌이 나요.

혼자 써보세요

소나기 소나기

혼자 써보세요

날개 날개

혼자 써보세요

청춘 청춘

혼자 써보세요

쏴아 쏴아

혼자 써보세요

겨울

혼자 써보세요

훨훨

혼자 써보세요

뾰족뾰족

혼자 써보세요

쨍그랑

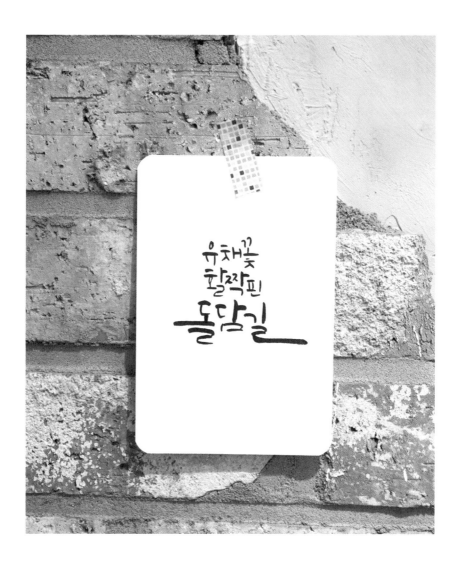

토닥토닥체와 비슷해 보이지만 더 묵직하고 투박하고 든든한 느낌이 나요. 서예의 판본체와 비슷하죠. 조금 재미는 없지만, 선을 자유자재로 긋기 힘든 초보자가 연습하면 좋은 서체이기도 해요.

선의 시작점과 중간, 끝점의 굵기를 같게 맞추세요. 붓펜에 힘을 주어 천천히 움직이세요.

사선을 자제하고 최대한 직선으로 정직하게 쓰세요. 화려한 느낌이 나지 않도록 선들의 굵기를 비슷하게 맞추되, 모음을 살짝 더 굵게 써서 안정된 느낌을 주세요.

만약 너무 심심하여 약간의 변화를 주고 싶다면, 원하는 부분에 아주 길고 굵은 획을 사용하는 방법도 있어요. 붓펜의 옆면을 이용해 쭉 그으면 양 끝이 뭉툭한 굵은 선이 자연스럽게 나와요.

혼자 써보세요

등대 등대

혼자 써보세요

밤바다 밤바다

혼자 써보세요

버팀목 버팀목

혼자 써보세요

응원 응원

골목길

골목길

제주도
푸른밤

제주도
푸른밤

투덜투덜

투덜투덜

걱정말아요

걱정말아요

6가지 서체 익히기 · 삐뚤빼뚤체

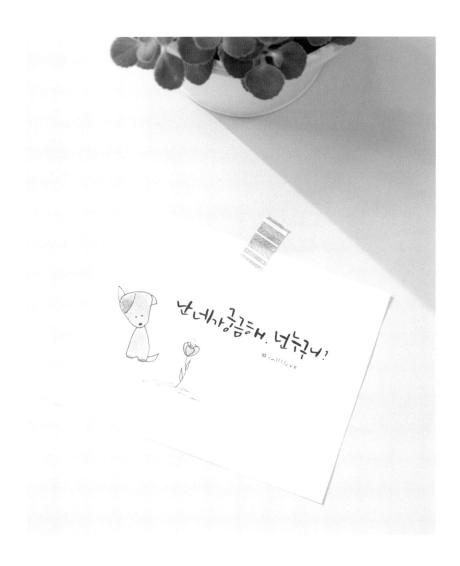

아이가 쓴 것 같은 느낌의 서체예요. 아이들은 선의 방향이나 자모음의 크기를 일정하게 쓰기가 힘들어요. 즉, 우리가 생각하는 '잘 쓴 글씨'의 반대되는 특징을 모았죠. 귀여운 투정을 부리는 느낌이 나요.

삐뚤빼뚤

사선의 각도를 다 다르게 하세요. 예를 들어 'ㅃ'의 왼쪽 'ㅂ'을 오른쪽으로 기울게 썼다면 오른쪽 'ㅂ'은 왼쪽으로 기울게 쓰는 식이에요.

엉렁뚱땅

아이들은 곡선을 유려하게 쓰지 못해요. 최대한 직선만 사용하세요. 곡선이 들어가는 자음은 작게 표현하세요.

어리둥절

아이가 쓴 것 같은 '느낌'만 빌리는 것이지, 절대 '못 쓴' 글씨가 되어서는 안 돼요. 선이 비뚤어짐으로써 비게 되는 공간은 다음 글자의 자모음으로 적절히 채우고, 자모음 크기도 거의 비슷하게 맞춰 균형을 잡으세요.

혼자 써보세요

행복

혼자 써보세요

꿈공장

혼자 써보세요

똑똑똑

혼자 써보세요

울퉁불퉁

비틀비틀

비틀비틀

알쏭달쏭

알쏭달쏭

아장아장

아장아장

장난구러기

장난구러기

긴 글, 구도 잡기

모든 학생들이 가장 어려워하는 것이 바로 구도예요. 예쁜 캘리그라피를 쓰고 싶어도 어떻게 구도를 잡고 써야 하는지 처음에는 감이 전혀 안 잡히거든요. 한 줄로 쓸지 두 줄로 쓸지, 무슨 글자를 어느 정도의 크기로 어디에 두어야 할지…. 그 요령을 차근차근 알려드릴게요.

▌강조할 단어 찾기

"어떻게 하면 구도를 예쁘게 잘 잡을 수 있나요?"라는 학생들의 질문에, 저는 항상 이렇게 되물어요. 이 글에서 어떤 단어를 강조하고 싶냐고요.

구도의/기본은/강조하는/단어/!

글을 단어별로 끊어서 읽어보세요. 그러면 내가 이 글에서 가장 강조하고 싶은 단어가 무엇인지 쉽게 선택할 수 있어요.

주로 명사를 강조하지만 부사, 특히 의성어·의태어를 강조하면 캘리그라피의 감정을 극적으로 살리는 데 좋아요. 형용사나 동사는 앞의 한두 글자만 강조하고, 조사는 작게 써서 가독성을 높이세요.

강조할 단어를 어떻게 쓸지 생각한 다음, 어떻게 하면 그 단어를 더 돋보이게, 그리고 제일 먼저 눈에 들어오게 할 수 있을까 고민하세요. 줄을 나눠보고, 다른 글자들의 크기를 가늠해보고, 요리조리 배치해보세요. 좋은 구도는 결국 강조하는 단어를 돋보이게 하는 모양새예요.

무게중심

한 줄로 쓸 때는 무게중심을 맞추는 게 중요해요. 무게중심을 어디에 두느냐에 따라 크게 세 가지로 나눌 수 있어요. 보통은 중간이나 아래에 무게중심을 두고 쓰지만, 위에 무게중심을 두고 쓰면 강렬한 느낌을 표현하기에 좋아요.

정렬

두 줄 이상일 때는 정렬을 맞춰야 해요. 정렬 기준에 따라 크게 세 가지로 나뉘어요. 왼쪽에 기준을 두고 정렬하면 앞 글자를 강조하거나 구도를 쉽게 잡을 수 있고, 오른쪽에 기준을 두고 정렬하면 뒷글자를 강조하거나 특이한 구도를 만들 수 있어요. 안정적인 느낌을 원할 때는 가운데 정렬을 사용하세요.

| 위 무게중심 | 중간 무게중심 | 아래 무게중심 |

| 왼쪽 정렬 | 가운데 정렬 | 오른쪽 정렬 |

퍼즐 맞추기를 하듯이 글자와 글자, 행과 행을 끼워 맞춰 덩어리감을 유지하세요.
그래야 한눈에 읽혀 집중도가 높아지고, 안정감이 생기고, 조형미가 살아나요.
ⓐ는 강조하는 '별'에 맞춰 아래 행을 구부리듯이 써서 덩어리감이 있어요. 반면 ⓑ
는 강조하는 글자를 고려하지 않고 배열하여 행과 행이 떨어져 있어요.
다른 예도 볼게요. 강조할 단어인 '소망'과 '노력'을 어떻게 배치할지 아무런 고민
없이 쓰면 ⓒ와 같은 캘리그라피가 나와요. 강조할 글자인 '소망'과 '노력'이 서로
부딪치고, 윗줄과 아랫줄이 떨어져 공간이 생겼어요. 반면 ⓓ는 강조할 글자인 '소
망'과 '노력'이 서로 충돌하지 않도록 살짝 틀어 쓰고, 윗줄은 중간 무게중심으로
쓰고 아랫줄은 위 무게중심으로 써서 '한다면' 밑에 '노력'이 쏙 들어가 덩어리감을
줬어요.

ⓐ

ⓑ

ⓒ

ⓓ

▌ 가독성 고려하기

강조할 글자나 덩어리감에 너무 집중해 가독성을 고려하지 않으면 좋은 캘리그라
피를 쓸 수 없어요. 캘리그라피는 글자임을 기억하세요.
ⓐ는 강조하는 '별'의 'ㄹ'을 옆으로 빼고, '빛나게 한다'를 왼쪽으로 틀어서 읽는 데
무리가 없어요. 반면 ⓑ는 'ㄹ' 때문에 '빛나게'와 '한다'의 사이가 어색해졌어요. 덩
어리감만 생각해서 '빛나게 한다'를 무리하게 위로 붙였기 때문이에요.

▌ 다양한 구도 연습하기

똑같이 '꽃'을 강조하지만 ⓐ는 세 줄로 구성했고 ⓑ는 두 줄로 구성했어요. 원하는
느낌에 따라 여러 가지 구도를 써보세요. 이렇게 연습하고 공부하다 보면 구도 잡
는 실력이 쑥쑥 늘 거예요!

행복해질/용기

짧은 글은 구도를 복잡하게 잡을 필요 없이 정직하게 한 줄로 쓰세요. 너무 심심하다 싶으면 글자에 다양한 표현을 하는 것도 좋아요. '용'의 초성을 크게 회오리 모양으로 쓰고 점을 찍어 강조했어요.

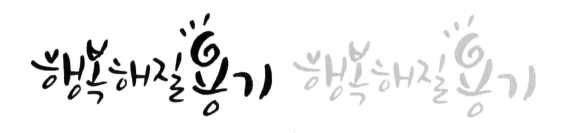

혼자 써보세요

우리/함께/하늘을/날아볼까

글의 중간에 오는 단어를 강조할 때는 특히 주의해야 해요. 잘못하면 강조하는 단어 때문에 캘리그라피의 가독성이 떨어질 수 있어요. '하늘'을 제외한 각 글자 크기를 비슷하게 맞춰 쓰면 잘 읽히기도 하고 배치하기도 한결 쉬워요.

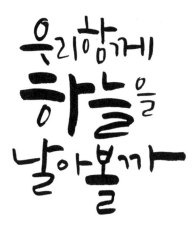

혼자 써보세요

나풀거리며/날아든/꽃잎

'꽃잎'의 두 받침이 오른쪽과 아래로 쭉 뻗어나가게 썼어요. 나머지 글자를 왼쪽과 위에 몰아 쓰면 균형
이 맞아요.

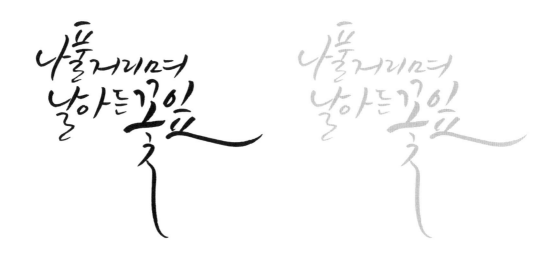

혼자 써보세요

따스한/ 햇살이/ 좋아

살랑살랑체의 부드러운 획을 최대한 활용하기 위해 '햇살'의 받침 'ㅅ'을 길게 썼는데요, 이때 길게 내려간 'ㅅ' 획의 옆에 '좋아'를 딱 붙이면 덩어리감이 살아나요. 서체를 고려하며 구도를 잡아보세요.

혼자 써보세요

네가/좋아서/그냥/좋아서

이 글의 핵심은 사실 '좋아서'예요. 그런데 '좋아서'만 두 번 강조하면 반복되는 느낌 때문에 캘리그라피가 재미없어져요. 이럴 경우 핵심을 꾸며주는 단어도 강조하면 신선한 느낌이 나요.

혼자 써보세요

햇볕/좋은/ 오후/우리/같이/걸을까

두 줄로 구도를 잡아 강조하는 단어들을 대각선으로 배치했어요. 이처럼 강조하는 단어들을 가까이 두지 말고 떨어뜨리면 균형감이 살아나요.

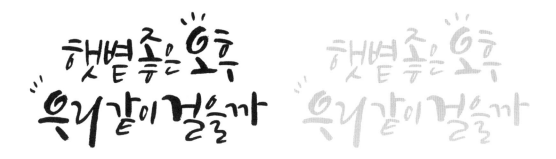

혼자 써보세요

사랑은/솜사탕처럼/부드럽고/달달한/것

마지막의 '것'은 별 뜻도 없는 대명사인데 왜 강조할까요? '것'의 받침인 'ㅅ' 때문이에요. 살랑살랑체를 사용해 '사랑'과 '것'의 'ㅅ'을 안쪽으로 살짝 말아 넣어서 쓰면, 글의 처음과 끝이 연결되는 느낌을 줄 수 있어요.

혼자 써보세요

힘들/땐/잠시/기대어/쉬어도/괜찮아요

이렇게 긴 글은 강조할 단어나 덩어리감에 너무 구애받지 마세요. 정직하게 써서 가독성을 살리세요.
마지막에 '괜'의 가로선과 '요'의 가로선을 길게 강조해서 전체적인 균형을 맞춰보세요.

혼자 써보세요

71

당신의/계절을/마음껏/즐겨라

덩어리감을 생각한다면 여섯 글자씩 두 줄, 혹은 세 글자씩 네 줄로 나눠 써도 좋아요. 하지만 세 줄로 써서 '즐겨라' 윗부분을 비우면 도리어 '즐겨라'에 더욱 시선이 집중돼요.

혼자 써보세요

72

하루/종일/너랑/같이/있고/싶다

'너'를 가운데에 크게 쓰고, 다른 글자들은 '너'의 주변을 포위하듯 쓰세요. 한시도 네 곁에서 떨어지기 싫다는 느낌을 표현할 수 있어요.

혼자 써보세요

일러스트 활용하기

▌ 일러스트의 역할

캘리그라피를 구조해요

쓰다 보면 생각했던 것과 다르게 구도가 어긋나버리는 경우가 있어요. 포기하기는 아까운데 만족은 안 된다면, 적절한 위치에 일러스트를 넣어보세요.

아래 캘리그라피만 보면 '비 온 뒤에'가 아래 글자들보다 지나치게 왼쪽으로 치우쳐 안정감이 없어요. 오른쪽에 들어간 일러스트가 좌우 균형을 맞춰주고 있어요.

글의 의미와 느낌을 시각적으로 표현해요

꽃과 관련된 문장에 꽃을, 밤과 관련된 문장에는 별이나 달을, 사랑스러운 문장에는 하트를 그려 넣는 거예요. 아주 간단한 그림만으로 의미를 더욱 잘 보여줄 수 있어요.

아래 캘리그라피에서는 글이 전달하고자 하는 느릿한 느낌을 달팽이와 넓은 길로 표현했어요.

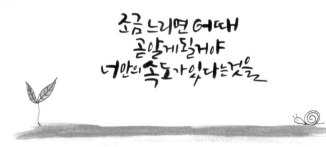

일러스트에 구애받지 마세요

"캘리그라피를 하려면 일러스트도 잘 그려야 하나요?"

일러스트를 가르치다 보면 가장 많이 듣는 질문이에요.

캘리그라피에 일러스트를 더하면 캘리그라피가 훨씬 더 돋보이는 것처럼 보여요. 그래서인지 캘리그라피를 하다 보면 자꾸 일러스트에 욕심이 나기 시작하죠. 하지만 제 대답은 늘 같아요.

"아니요, 일러스트를 못 그려도 충분히 캘리그라피를 잘 할 수 있어요."

글씨를 돋보이게 할 수 있는 아주 간단한 일러스트면 돼요. 하트, 해, 달, 별 등 아주 간단한 것만 들어가도 느낌이 달라져요. 또한 그림 외에도 캘리그라피를 꾸밀 수 있는 방법은 무궁무진하고요.

그러니 일러스트에 대한 부담감은 버리세요.

항상 글씨를 먼저 생각하세요

반대로 일러스트에 자신 있는 분들이 흔히 저지르는 실수가 있어요.

'내가 그리고 싶은 일러스트는 이거니까 캘리그라피는 이 문장으로 써야지!'

일러스트를 결정하고 나서 글씨를 쓰는 것이 아니라, 캘리그라피가 우선해야 해요. 일러스트는 캘리그라피를 돋보이게 해주는 보조 역할이에요. 일러스트에 양껏 욕심을 내면, 캘리그라피보다 일러스트가 먼저 눈에 들어오게 돼요. 그러면 오히려 작품을 방해해요. 나는 분명히 캘리그라피를 썼는데 '와~ 그림 잘 그렸다' 라는 말을 들었다면 그 작품은 캘리그라피가 아니에요.

명심하세요. 캘리그라피와 어울리지 않는 화려한 그림은 오히려 '독'이 될 수 있어요.

꽃은 캘리그라피에 가장 흔히 등장하는 그림 소재예요. 꽃다발은 고백하는 문장과 어울리고, 사랑을 표현하기 좋아요.

도구: 워터브러시, 수채화물감, 라이너

1. 라이너로 꽃을 그려주세요. 꽃잎의 윤곽을 한 번에 이어 그리거나, 또는 꽃잎을 겹겹이 표현하는 등 다양하게 그리세요.

2. 포장지를 그리세요. 포장지 아래쪽에는 직선을 그어 삐쳐 나온 줄기를 표현해주세요.

3. 워터브러시를 이용해 꽃은 붉은색과 노란색 계열로, 나뭇잎은 너무 진하지 않은 연두색으로 칠하세요.

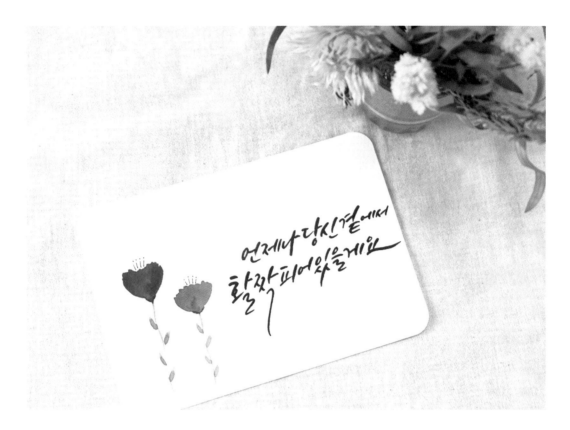

화려한 캘리그라피에는 화려한 그림을 쓸 필요가 없어요. 라이너 없이 수채화물감으로만 꽃을 그리면 담백하고 청순한 느낌이 나요.

도구: 워터브러시, 수채화물감, 라이너

1. 워터브러시로 꽃을 옆에서 바라본 모양으로 그리세요. 물을 많이 사용해 번지게 하세요.

2. 초록색 꽃받침을 그리세요. 꽃이 마르기 전에 덧칠해야 자연스럽게 번져요. 줄기는 최대한 가늘게 그리세요.

3. 물감이 완전히 마른 후에 라이너로 꽃의 위쪽에 수술을 그리세요.

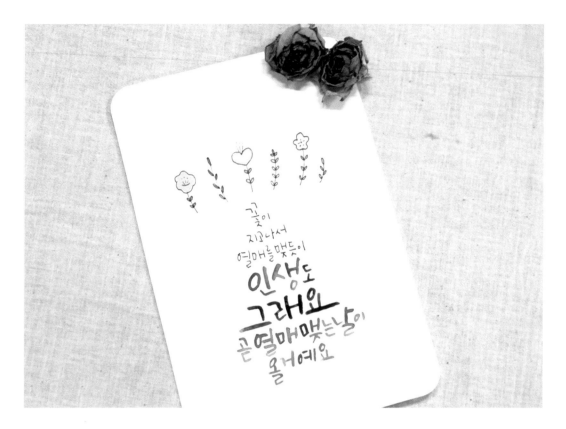

여러 가지 색을 사용해 큼지막하게 쓴 캘리그라피에 어울리는 꽃을 그려볼까요? 캘리그라피와 균형을 맞추려면 그림은 작고 귀엽게, 색도 최소한으로 쓰는게 좋아요.

도구: 워터브러시, 수채화물감, 라이너

1. 라이너로 꽃과 나뭇잎을 그려주세요. 꽃은 둥근 모양으로 한 번에 그려 귀엽게 표현하고 줄기는 살짝 휘게 그리세요.

2. 꽃은 노란색으로, 나뭇잎은 초록색으로 칠하세요.

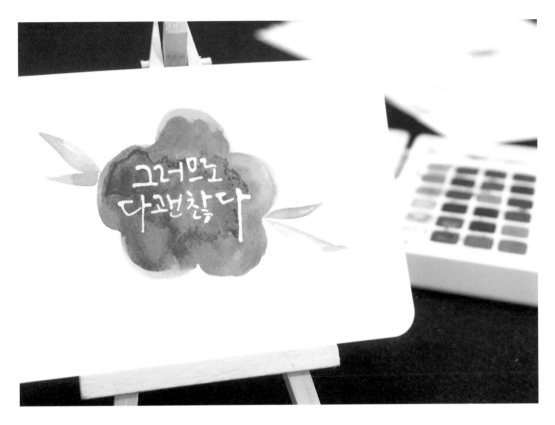

보통 글씨를 중앙에 크게 쓰고 그림은 그 주변에 그리는데요. 마스킹액을 이용하면 반대로 일러스트 안에 캘리그라피를 표현할 수 있어요.

도구: 나무젓가락, 워터브러시, 수채화물감, 마스킹액

1. 민트색 마스킹액으로 캘리그라피를 쓰고. 마스킹액이 마를 때까지 기다리세요.

2. 워터브러시로 꽃을 그리세요. 글씨 주 변을 진하게 칠해야 글씨가 잘 보여요. 물감이 마른 후 마스킹액을 떼어내세요.

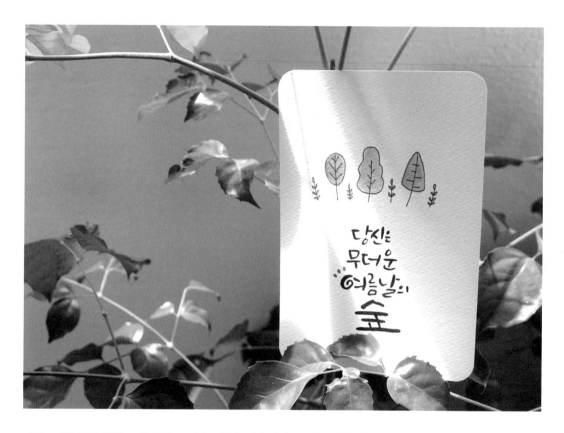

나무 그림은 시원하고 청량한 느낌을 낼 때 사용하면 좋아요. 평소에 다양한 모양의 나무 그림을 많이 연습해두면 여기저기 활용할 수 있어요.

도구: 워터브러시, 수채화물감, 라이너

1. 라이너로 나무를 그리세요. 나뭇가지의 길이와 각도를 다 다르게 그리고 사이사이 풀을 그려 빈 곳을 채우세요.

2. 나무는 다양한 색으로 칠해 변화를 주고, 풀은 모두 같은 색으로 칠하세요.

버드나무는 바람을 표현하기 위한 좋은 소재여서 살랑살랑체와 잘 어울려요. 접이부채에 그리면 고전적인 느낌을 더하죠.

도구: 라이너

1. 위에서 내려오는 나뭇가지를 그려주세요. 가지의 높낮이를 다르게 표현하면 더욱 자연스러워요.

2. 나뭇잎을 그려주세요. 나뭇잎 끝은 뾰족하게 표현하세요. 가지에 나뭇잎을 너무 가득 채우지는 마세요.

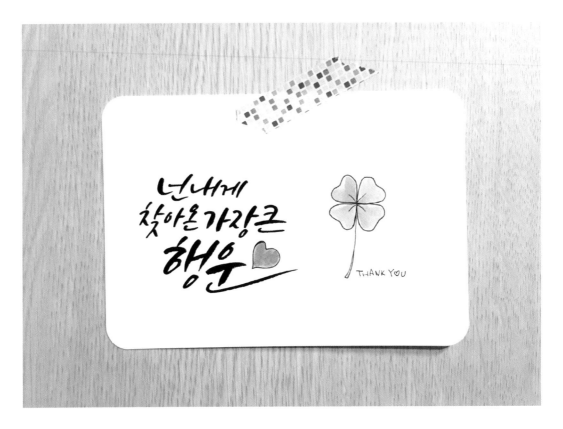

네잎클로버는 행운을 시각적으로 표현하기에 좋은 소재예요. 쉽고 예쁘게 그리는 법을 알려드릴게요.

도구: 워터브러시, 수채화물감, 라이너

1. 라이너로 둥근 선을 4개 그려 십자 모양을 만드세요. 둥근 선끼리 등을 맞닿게 그린다고 생각하면 돼요.

2. 선의 끝과 끝을 하트 모양으로 연결해 잎을 그리세요. 잎의 가운데에 가는 선을 긋고, 네잎클로버 줄기도 그려주세요.

3. 워터브러시로 채색해주세요. 색을 전체적으로 고르게 칠할 필요는 없어요.

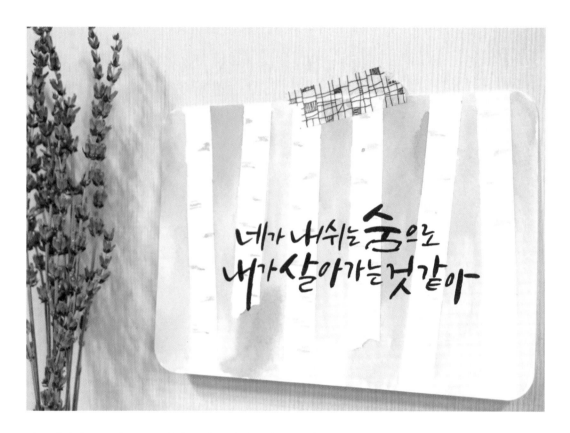

마스킹테이프로 나무를 표현하는 법을 알려드릴게요. 캘리그라피의 배경을 꽉 채워주어, 색다르면서도 강렬한 느낌이 나요.

도구: 워터브러시, 수채화물감, 마스킹테이프

1. 엽서 위에 마스킹테이프를 세로로 붙여주세요. 살짝 비틀거나 길이를 달리해서 자유롭게 붙여보세요.

2. 워터브러시로 청록색을 칠하세요. 엽서 전체에 고르게 칠하지 말고, 군데군데 물감의 농도를 다르게 표현해보세요.

3. 물감이 다 마르면 마스킹테이프를 떼어내고, 그 자리에 회색 가로선을 그려 나뭇결을 표현하세요.

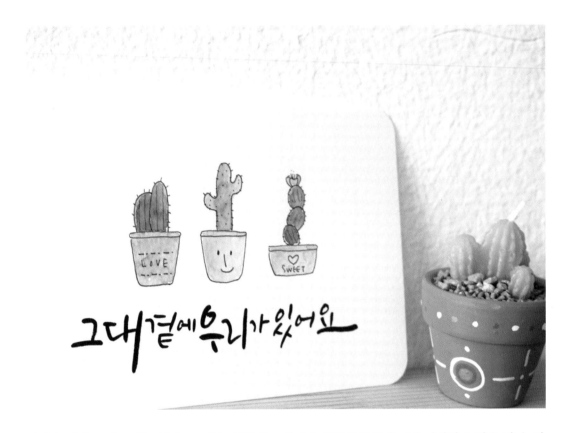

화분은 제가 즐겨 그리는 일러스트예요. 화분의 모양이나 식물의 종류에 따라 다양한 느낌을 낼 수 있기 때문이에요.

도구: 워터브러시, 수채화물감, 라이너

1. 라이너로 선인장과 화분의 윤곽을 먼저 그려주세요.

2. 선인장의 가시를 그리고 화분 안도 채우세요. 선인장에 세로선을 길게 넣으면 울퉁불퉁한 표면을 표현할 수 있어요.

3. 워터브러시로 채색하세요. 서로 조화를 깨지 않는 선에서 색을 선택하세요.

꼭 화분을 작게 그릴 필요는 없어요. 때로는 과감하게 화분을 넓게 그려 엽서를 꽉 채워보세요. 또한 화분 하나에 식물 하나만 넣을 필요도 없어요. 다양한 꽃과 풀을 그려보세요.

도구: 워터브러시, 수채화물감, 라이너

1. 가로로 넓은 화분을 그려주세요. 화분 안에 눈, 코, 입을 그리면 단조로움을 없앨 수 있어요.

2. 꽃들이 화분 안에 퍼져 있는 느낌으로 하나씩 그려주세요. 모양은 다양하게, 서로 너무 붙지 않게 그려야 예뻐요.

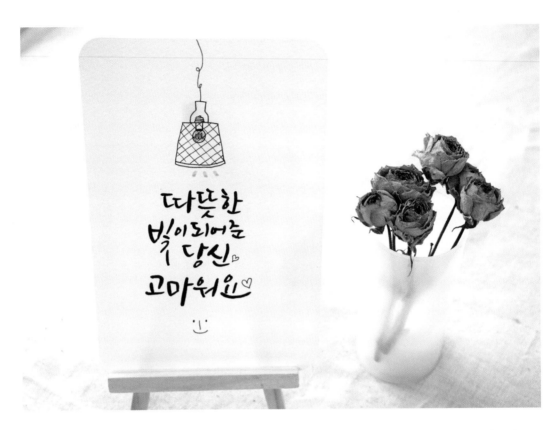

전구와 전등은 밤 혹은 빛과 관련된 문장에 잘 어울려요. 전등이 글씨를 비추는 느낌으로 그려보세요.

도구: 워터브러시, 수채화물감, 라이너

1. 라이너로 전등갓 윤곽을 그려주세요. 위에서 내려오는 선과 전구 안의 필라멘트는 스프링으로 표현하세요.

2. 가느다란 사선을 그어 전등갓을 채워주면 반투명의 느낌을 표현할 수 있어요.

3. 전구를 노란색으로 칠하고, 빛을 표현하기 위해 아래에는 노란색 점을 찍어주세요.

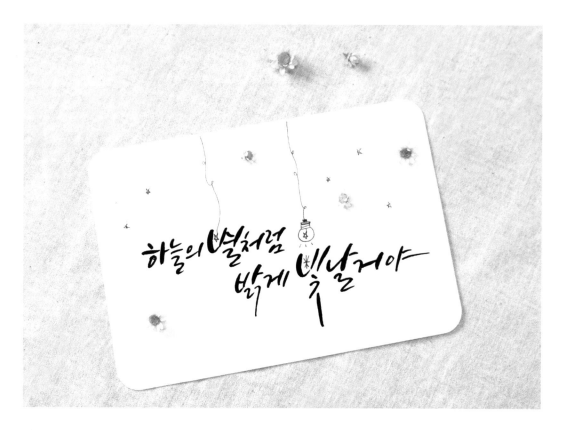

전구는 별이나 달 등 밤하늘을 연상시키는 이미지와 함께 그려도 어울려요. 전구 안의 필라멘트를 별 모양으로 그리거나, 전구 대신 별을 그리는 등 다양하게 표현해보세요.

도구: 워터브러시, 수채화물감, 라이너

1. 전선은 스프링 모양으로 자연스럽게 그리고, 그 밑에 별과 전구를 그려주세요.

2. 전구 주변에 별을 듬성듬성 그려주세요.

우리
한아름으
맺어진날
고마워요
그리고, 사랑해요

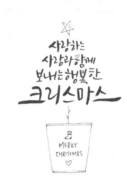

사랑하는
사람과함께
보내는행복한
크리스마스

MERRY
CHRISTMAS
♡

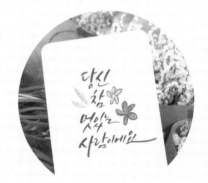

당신
참
멋있는
사람이에요

PART 2
캘리그라피로 엽서와 카드 쓰기

이 파트에서는 실생활에 바로 응용할 수 있는 카드와 엽서를 직접 만들고
써볼 거예요. 생일, 어버이날, 결혼기념일, 연말 등 상황에 맞는 문장 12가지
를 준비했어요. 오른쪽에 마련된 따라 쓰기 페이지에 캘리그라피를 따라 쓰
면서 연습할 수 있어요. 부모님, 친구, 감사한 분들에게 아름답고도 재미있
는 글귀를 써서 선물해보세요.

생일을 축하할 때 1

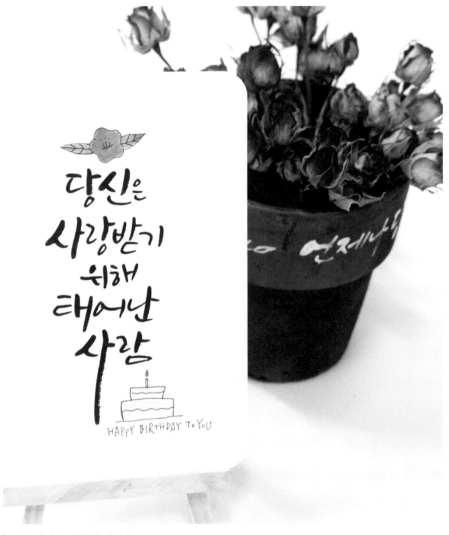

재료: 무지 엽서, 붓펜, 워터브러시, 수채화물감, 라이너

캘리그라피로 가장 많이 만드는 엽서가 바로 생일 축하 엽서일 거예요. 여기서는 귀엽고 사랑스러운 콩닥콩닥체를 사용했는데요, 부드러운 토닥토닥체도 좋아요. 강조하는 글자인 '사람' 옆의 빈 공간에 라이너와 워터브러시로 케이크를 그려 균형을 맞추세요.

HAPPY 🕯
BIRTHDAY
TO YOU

당신은
사랑받기
위해
태어난
사람

HAPPY BIRTHDAY TO YOU

생일을 축하할 때 2

재료: 무지 엽서, 붓펜, 워터브러시, 수채화물감, 라이너

같은 생일 축하라도 조금 더 벅차고 화려한 느낌을 내려면 펄럭펄럭체를 사용해보세요. 워터브러시로
가로선을 그어 화분을 그리되, 마지막에 워터브러시를 꾹 눌러 진하게 색을 입히세요. 그러면 그림자
가 진 느낌이 나서 입체감을 살릴 수 있어요.

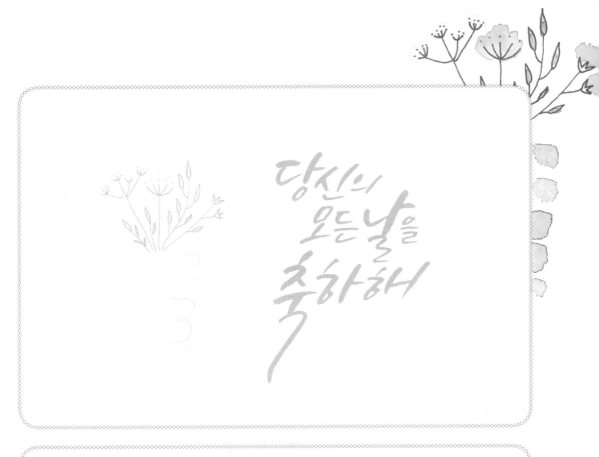

당신의
모든날을
축하해

당신의
모든날을
축하해

감사의 마음을 전할 때

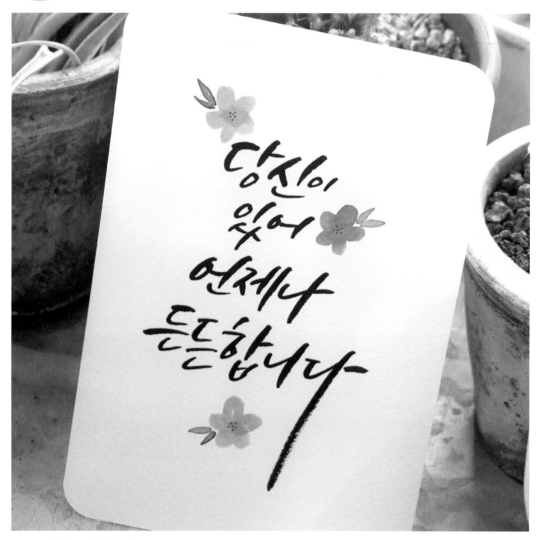

재료: 무지 엽서, 붓펜, 워터브러시, 수채화물감

감사를 전하는 글에 유용한 서체는 토닥토닥체인데요, 힘차게 외치는 느낌을 내려면 펄럭펄럭체의 느낌을 약간 섞으면 좋아요. 자모음을 사선으로 눕히고 끝을 살짝 뾰족하게 표현해보세요. 글씨에 힘을 주는 만큼 그림은 조금만 넣으세요.

당신이
있어
언제나
든든합니다

어버이날에 부모님께

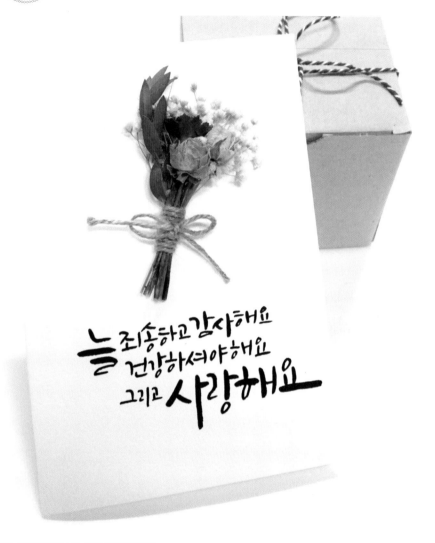

재료: 머메이드지(A4), 붓펜, 드라이플라워

터벅터벅체로 정직하고 진중하게 쓰세요. 글씨가 다른 서체보다 다소 심심한 느낌이 들기 때문에 드라이플라워를 붙여 포인트를 주면 좋아요. 드라이플라워에는 색깔이나 화려한 그림은 어울리지 않으므로 다른 꾸밈새는 자제하세요.

늘 죄송하고 감사해요
건강하셔야해요
그리고 사랑해요

늘 죄송하고 감사해요
건강하셔야해요
그리고 사랑해요

사랑을 전할 때 1

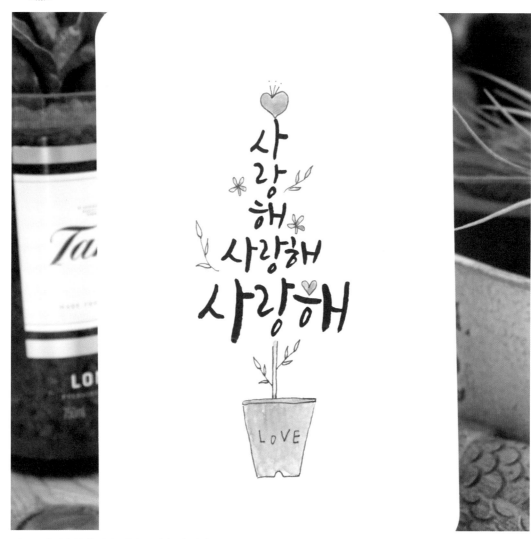

재료: 무지 엽서, 붓펜, 워터브러시, 수채화물감, 라이너

사랑을 키워나간다는 느낌을 내기 위해, 캘리그라피를 화분에 심은 나무로 표현해보세요. 첫 번째 '사랑해'는 세로로, 두 번째 '사랑해'는 작게, 세 번째 '사랑해'는 크게 써서 나무 모양으로 연출하세요.

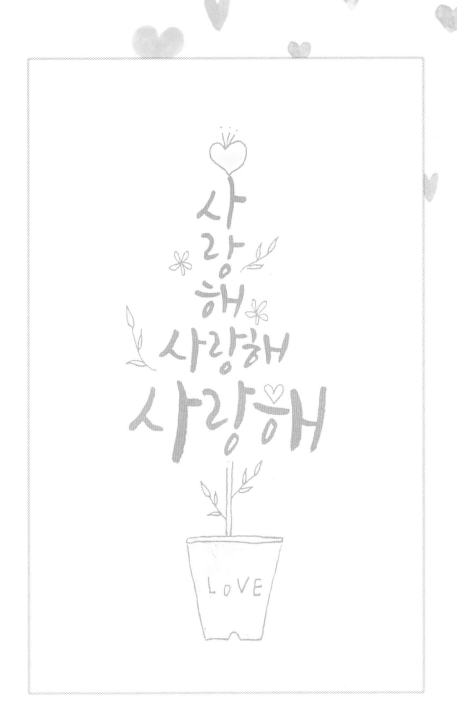

사랑을 전할 때 2

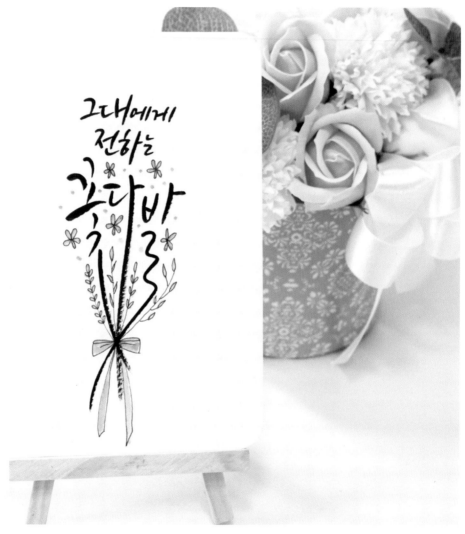

재료: 무지 엽서, 붓펜, 워터브러시, 수채화물감, 라이너

'꽃다발'이라는 글자를 그림으로 표현해보세요. '꽃다발'의 한 획씩 길게 내려 아래에서 만나게 하고, 리본을 그려 글자들을 묶어주세요. 꽃다발이 꽉 찬 느낌이 들게 꽃과 잎으로 채우고, 워터브러시 끝으로 점을 콕콕 찍어주세요. 진짜 꽃다발과 함께 상대에게 주면 감동이 두 배가 되겠죠?

그대에게 전하는 꽃다발

결혼식에 초대할 때

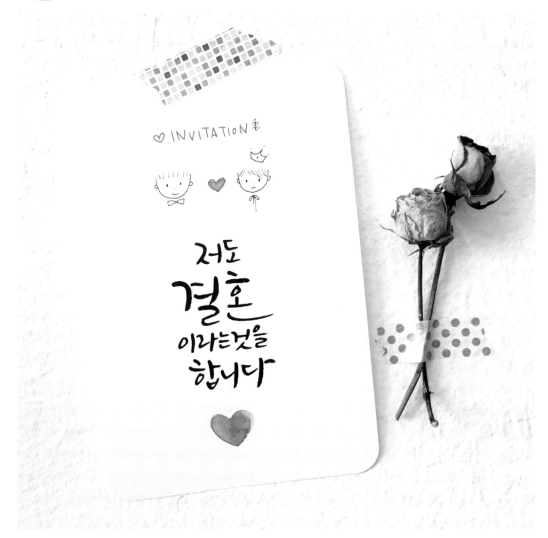

재료: 무지 엽서, 붓펜, 워터브러시, 수채화물감, 라이너

이 캘리그라피에서 가장 강조할 단어는 '결혼'이에요. 중앙에 크게 써서 강조하세요. 라이너와 워터브
러시로 귀여운 그림들을 그려 나머지 공간을 채워주세요. 하나밖에 없는 청첩장이니만큼 꼭 와주었으
면 하는 사람에게 주면 좋겠죠?

TIP 청첩장을 대량 인쇄하고 싶다면 캘리그라피를 스캔하여 사용하세요.

저도
결혼
이라는것을
합니다

결혼기념일에 배우자에게

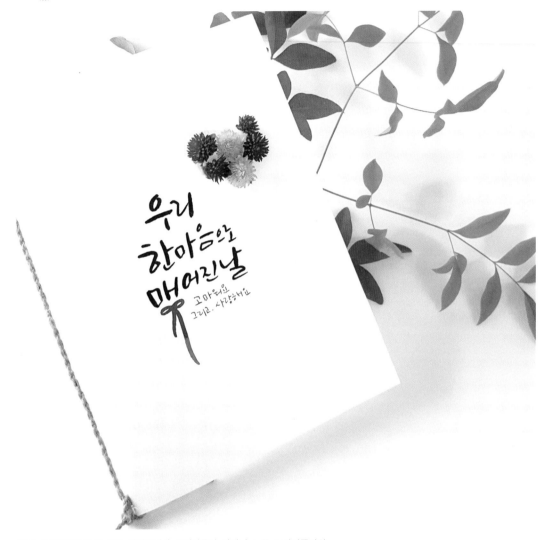

재료: 머메이드지(A4), 붓펜, 워터브러시, 수채화물감, 라이너, 노끈, 드라이플라워

카드를 반으로 접어 노끈을 묶고, 글루건으로 드라이플라워를 송이송이 붙여보세요. 꽃송이를 결혼 햇
수만큼 달면 더 의미 있겠죠? 장식이 많으므로 글씨는 너무 크지 않게 쓰세요. 'ㅈ'을 리본 모양으로 그
려 글씨의 뜻을 시각적으로 표현해도 좋아요.

우리
한마음으로
매어진날
고마워요
그리고, 사랑해요

격려와 용기의 말을 전할 때

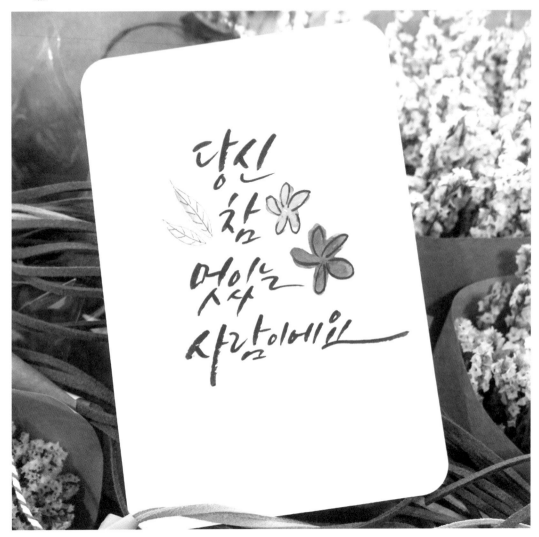

재료: 무지 엽서, 붓펜, 워터브러시, 수채화물감, 라이너

상대의 자존감을 꽉꽉 세워주는 문구이니만큼 힘 있는 펄럭펄럭체를 쓰되, 너무 멋을 부리지는 말고 마지막 글자의 모음만 길게 써서 여운을 남기세요. 꽃잎의 윤곽을 붓펜으로 그리고 워터브러시로 채색하면 한국적이면서도 차분한 느낌이 나요.

당신
참
멋있는
사람이에요

위로의 말을 전할 때

Calligraphy
엽서와 카드
만들기 · 10

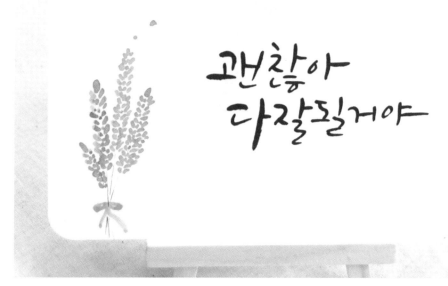

재료: 무지 엽서, 붓펜, 워터브러시, 수채화물감

위로의 글은 구도를 단순하게 잡고 차분한 토닥토닥체로 쓰세요. 엽서를 캘리그라피와 그림으로 꽉 채우지 말고, 여백을 충분히 주어 차분한 느낌을 내는 게 좋아요. 그림 역시 라이너를 사용하지 않고 워터브러시로만 그리면 청순한 느낌이 나요.

괜찮아
다잘될거야

괜찮아
다잘될거야

크리스마스에 친구에게 1

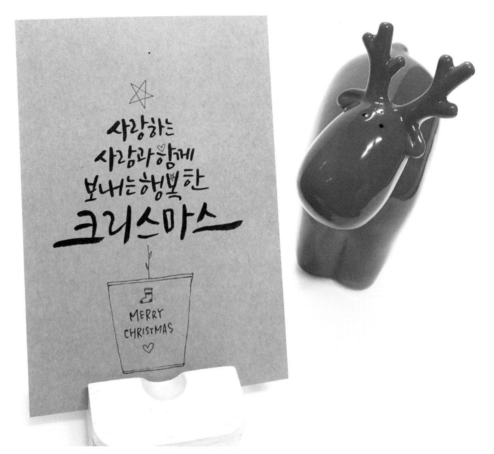

재료: 크라프트지, 붓펜, 라이너

크라프트지는 따뜻하고 부드러운 느낌의 종이로, 제가 연말 카드를 만들 때 즐겨 사용해요. 붓펜으로
글자들을 착착 쌓듯이 쓰고, '크'와 '스'의 모음을 길고 굵게 써서 크리스마스 트리 느낌을 내보세요. 라
이너로 별과 화분을 그려 넣어 완성하세요.

사랑하는
사람과 함께
보내는 행복한
크리스마스

MERRY
CHRISTMAS
♡

크리스마스에 친구에게 2

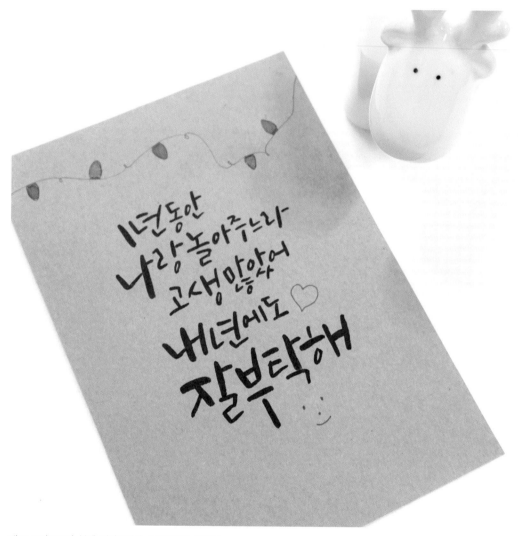

재료: 크라프트지, 붓펜, 워터브러시, 수채화물감, 라이너

아주 친한 친구에게 보내는 연말 카드는 삐뚤삐뚤체를 사용해 귀엽게 투정 부리는 느낌을 내보세요.
귀여운 느낌과 연말 분위기를 더하기 위해 라이너와 워터브러시로 꼬마전구를 그려 넣어도 좋아요. 이
때 전깃줄은 꼬아서 표현하세요.

1년동안
나랑놀아주느라
고생많았어
내년에도 ♡
잘부탁해

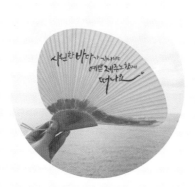
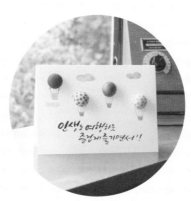
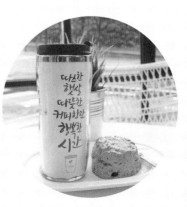

PART 3
실용 소품 만들기

열심히 쓴 캘리그라피를 실생활에 활용하면서 새로운 재미를 느껴보세요.
지금까지는 평면에 글씨를 썼지만 이제부터는 올록볼록한 부채살에, 둥글
고 미끄러운 유리에, 도통 잉크를 먹지 않는 비닐에 글씨를 쓰게 될 거예요.
쉽지만은 않지만 만들고 나면 그만큼 뿌듯하답니다. 가볍게 들고 다니는 텀
블러부터 독서를 즐겁게 해주는 책갈피까지, 다양하게 만들어봐요.

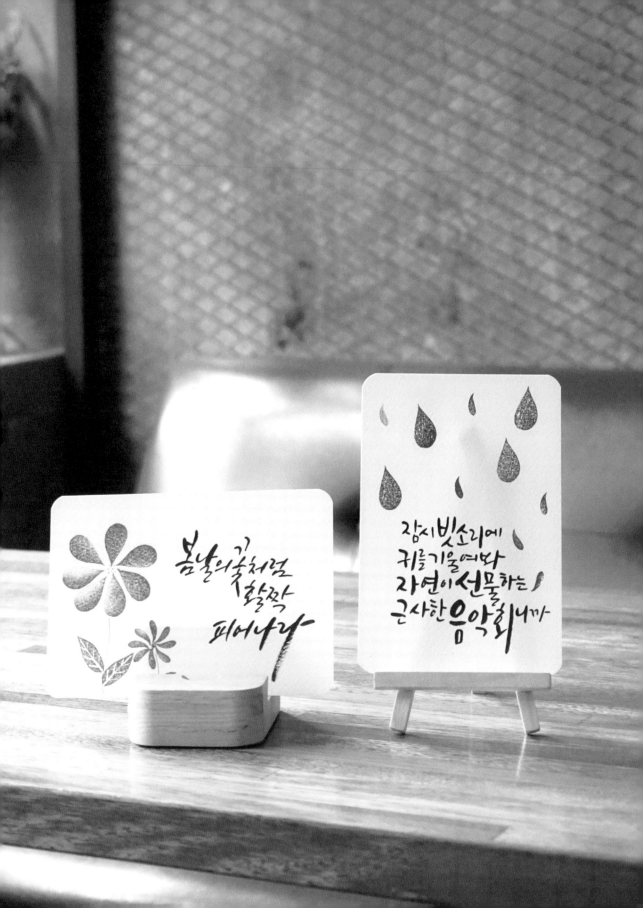

지우개스탬프엽서

빗방울이나 나뭇잎 등 즐겨 쓰는 그림으로 지우개 스탬프를 만들어보세요. 한번 만들어놓기만 하면 엽서와 카드뿐만 아니라 노트, 패브릭 등 여기저기 편리하게 사용할 수 있어요.

재료
스탬프용 지우개(호루나비), 트레이싱지, 연필, 칼 또는 디자인커터, 스탬프잉크, 무지 엽서, 붓펜

1 트레이싱지에 연필로 도안을 그리세요. 그린 면을 지우개에 딱 붙이고 엄지손가락으로 문질러 도안을 지우개로 옮겨주세요.

2 도안 모양에 맞춰 지우개를 잘라내되, 도안 주변으로 살짝 여유를 주세요.

3 칼을 연필 잡듯이 잡고, 지우개는 바닥에 딱 붙이고, 도안대로 지우개를 파내세요. 도안 외곽선을 따라 칼집을 넣은 후, 칼날을 수평으로 넣어 슬라이스하듯 도안 바깥쪽을 잘라내세요. 도안 안쪽은 스탬프를 찍었을 때 잉크가 묻기를 원하는 부분은 남기고 나머지는 오목하게 파세요.

4 지우개스탬프에 스탬프잉크를 묻혀 엽서에 찍고, 글씨를 쓰세요.

TIP 스탬프용 지우개인 '호루나비'는 위에 얇게 색이 깔려 있어 파이는 모양을 쉽게 확인할 수 있어요. 하지만 국내에 수입이 되지 않아 구매 대행 서비스를 이용하거나 직접 해외 사이트에서 사야 해요.

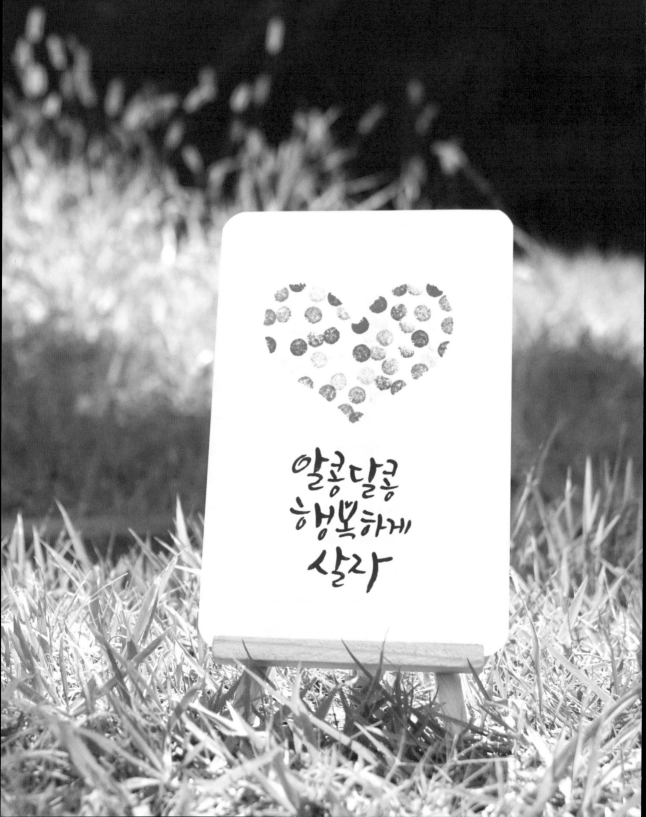

간편스탬프엽서

강의 시간에 지우개스탬프를 보여주면 몇몇 학생들이 저에게 이야기해요. "저는 조각에 자신이 없는데요." 그런 학생들을 위한 간편스탬프엽서예요. 준비물은 무지 엽서, 스탬프잉크, 연필에 달린 지우개! 정말 간단하죠?

재료
무지 엽서, 연필(끝에 지우개가 달린 것), 종이, 가위, 스탬프잉크, 붓펜

1 종이를 반으로 접고, 가위로 하트 반쪽 모양으로 오려내세요. 종이를 펼쳐 구멍의 모양과 크기를 확인하세요.

2 무지 엽서에 1의 종이를 대고, 연필 끝의 지우개에 스탬프잉크를 묻혀 하트 안을 쿡쿡 찍어주세요. 지우개를 누르는 힘으로 농도를 조절할 수 있어요. 하트의 바깥 라인이 제대로 보여야 하므로 바깥쪽은 빽빽하게 찍어주세요.

3 종이를 치우고 하트 모양을 확인한 후, 붓펜으로 글씨를 쓰세요.

드라이플라워 엽서

드라이플라워는 캘리그라피 소품에 많이 사용되는 재료 중 하나예요. 특유의 은은하고 부드러운 느낌이 한글 캘리그라피와 잘 어울리기 때문이에요. 선물 받은 꽃다발을 잘 말려놓았다가, 엽서로 만들어 꽃다발을 선물해준 그 사람에게 돌려주면 감동이 두 배가 되겠죠?

재료
무지 엽서, 드라이플라워(천일홍), 글루건, 붓펜, 라이너

1 무지 엽서에 드라이플라워를 붙일 위치를 잡고, 글루건을 엽서 위에 쏘아준 후 드라이플라워를 얹어 붙여주세요. 줄기를 바짝 잘라 한 송이씩 쓰면 청순한 느낌이 나요.

2 꽃 아래에 라이너로 줄기와 리본을 그려주세요.

3 붓펜으로 글씨를 쓰세요.

TIP 생화를 거꾸로 매달아 햇볕이 들지 않는 곳에 1~2주 정도 두면 드라이플라워를 만들 수 있어요. 하지만 인터넷이나 꽃집, 시장 등에서 다양한 종류의 드라이플라워를 살 수 있으니 꼭 직접 말려야 한다는 부담을 버리세요.

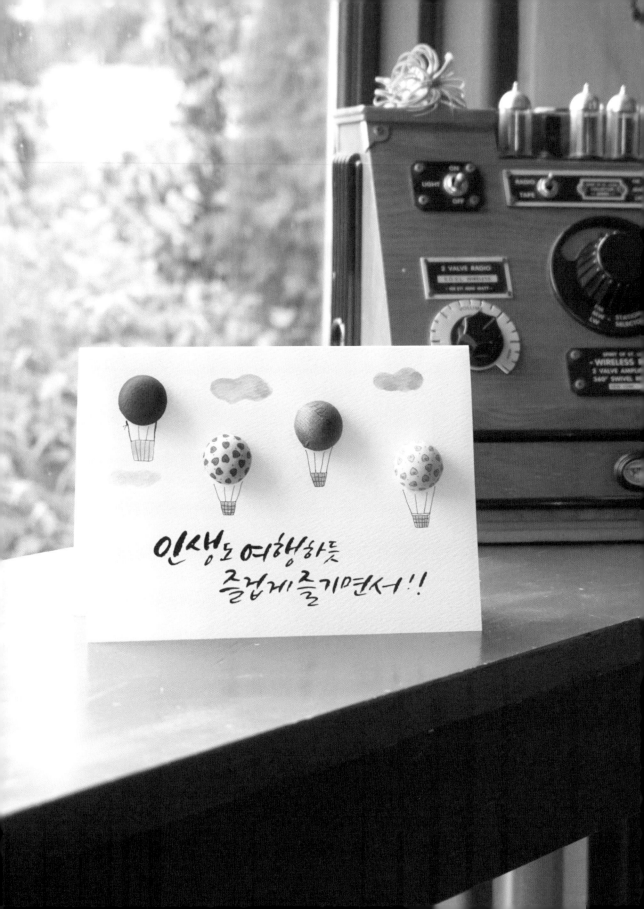

단추카드

단추를 이용하면 입체적인 느낌의 카드를 만들 수 있어요. 귀엽고 동화 같은 분위기를 낼 수 있어서, 특히 아이들이 좋아하는 카드이기도 해요.

재료
머메이드지(A4), 싸개단추, 붓펜, 워터브러시, 라이너, 수채화물감, 글루건

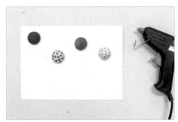

1 머메이드지를 반으로 접은 후, 카드의 표지가 될 면에 단추의 위치를 잡고 글루건으로 붙여주세요.

2 라이너와 워터브러시로 단추 아래쪽에 열기구 모양의 그림을 그려주세요. 단추부터 붙이고 그림을 그려야 자연스러운 그림이 나와요.

3 빈 곳에 글씨를 쓰세요.

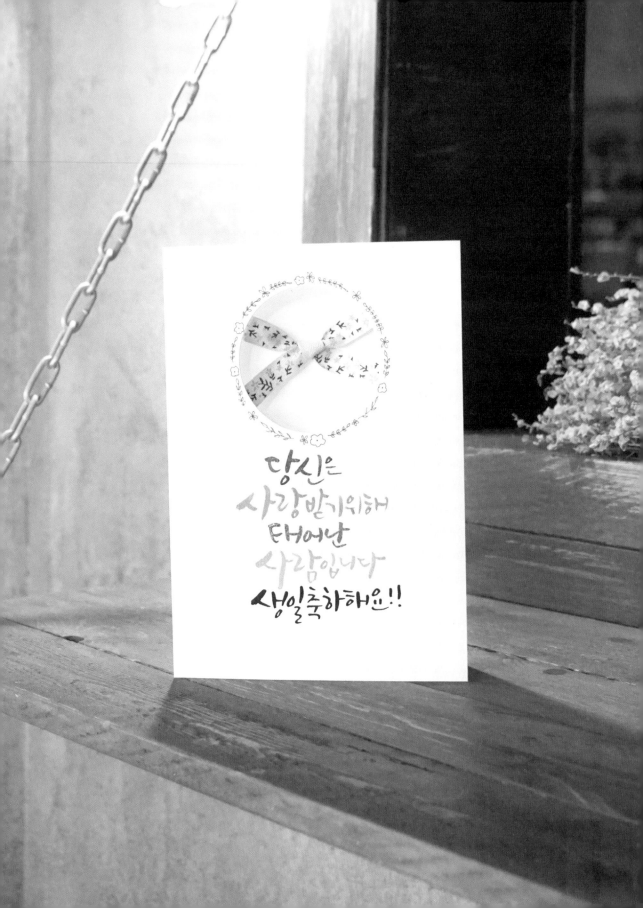

리본카드

간편한 엽서와 달리, 카드는 직접 만들려면 표지와 내지 모두 꾸며야 해서 은근 부담이 돼요. 리본 하나로 표지와 내지 모두를 꾸밀 수 있는 '일석이조' 카드를 만들어보세요. 리본 대신 드라이플라워나 단추를 응용할 수 있어요.

재료
머메이드지(A4), 붓펜(윙크오브스텔라), 라이너, 리본(폭 1.2cm), 폼테이프, 칼 또는 펀치

1 머메이드지를 반으로 접어 카드 모양으로 만들고. 카드의 표지에 지름 6cm의 구멍을 내주세요. 펀치를 이용해도 되고, 머그나 화장품 뚜껑 등 단단한 것을 대고 칼을 돌려가며 잘라도 좋아요.

2 리본을 나비 모양으로 묶어주세요. 카드를 덮었을 때 나비 리본이 카드 구멍의 중심에 위치하도록 자리를 잡고, 폼테이프를 이용해 붙여주세요.

3 카드를 덮고, 표지에 글씨를 쓰세요. 윙크오브스텔라 붓펜은 잉크에 펄이 들어가 있어 반짝거려요. 잉크가 마르면 라이너로 구멍 주변에 작은 그림을 그려주세요.

편지지

직접 쓴 손편지는 상대가 잊지 못하는 선물이에요. 그런데 어떻게 편지지를 꾸며야 할지 잘 모르겠다면, 캘리그라피를 활용해보세요. 펼치자마자 시선을 한번에 사로잡을 수 있는 편지지가 될 거예요.

재료
복사용지(A4), 붓펜, 워터브러시, 수채화물감

1 한글 등 컴퓨터 프로그램을 이용해 깨끗한 복사용지에 점선을 인쇄하세요. 라이너로 직접 선을 그어도 돼요. 캘리그라피가 들어갈 공간은 비워두세요.

2 점선을 인쇄하고 남은 공간에 붓펜으로 글씨를 쓰세요.

3 워터브러시로 주변을 꾸며주세요.

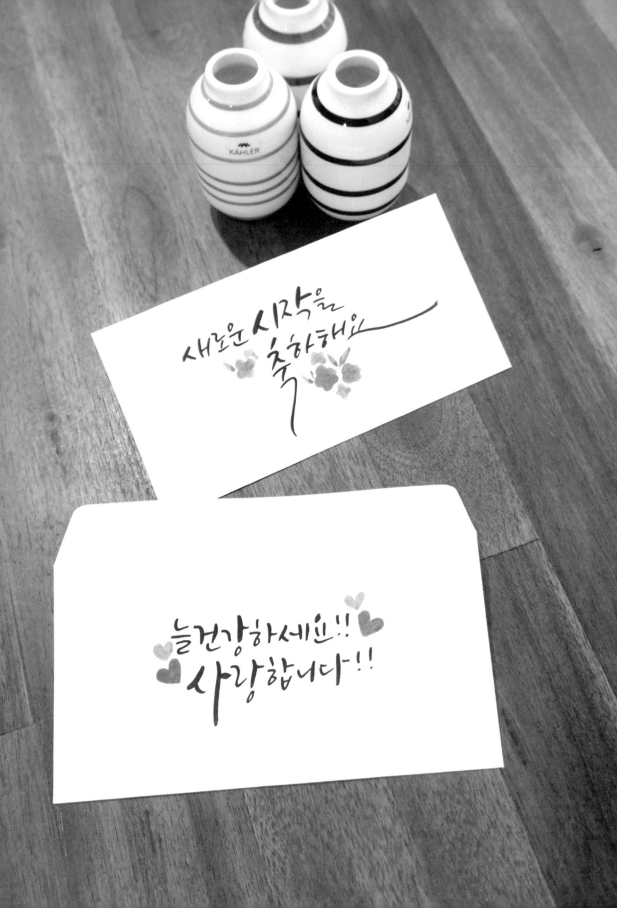

축의금봉투

가장 간단하게 만들 수 있는 캘리그라피 소품 중 하나예요. 축의금을 낼 때, 명절에 어른들께 용돈을 드릴 때 좋아요. 오로지 상대만을 위한 메시지가 담긴 봉투, 받는 이에게 감동을 줄 수 있어요.

재료
무지 봉투(9*18cm), 붓펜, 워터브러시, 수채화물감

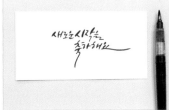
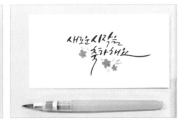

1 무지 봉투를 준비하세요.

2 봉투 앞면에 붓펜으로 봉투 받을 사람에게 전할 말을 쓰세요.

3 워터브러시로 캘리그라피 주변을 예쁘게 꾸며주세요.

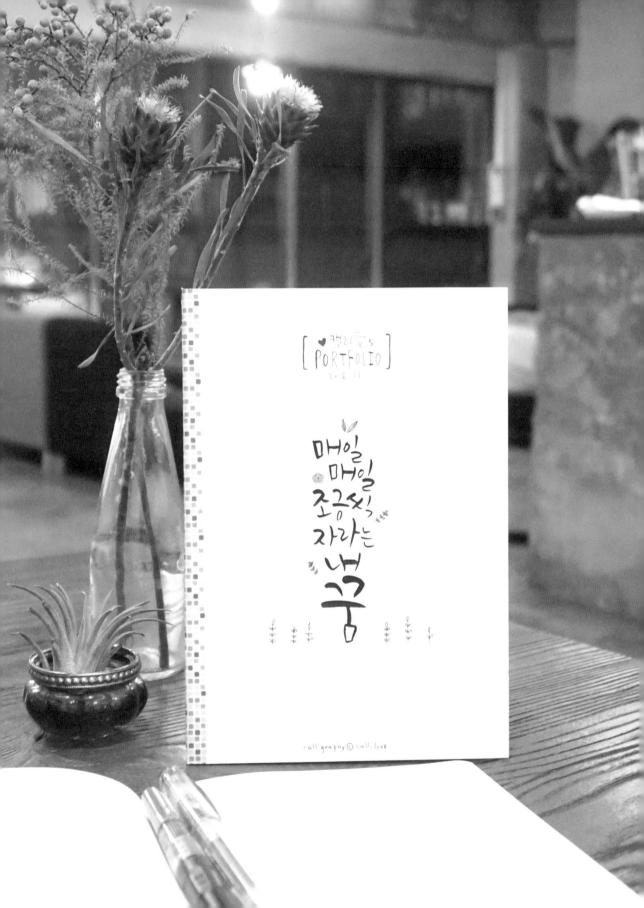

노트

평범하기 짝이 없는 무지 노트를 나만의 특별한 노트로 만드는 비법, 캘리그라피에 있어요. 일기장으로, 다이어리로, 캘리그라피 포트폴리오로 다양하게 만들어보세요.

재료
무지 노트, 붓펜, 마스킹테이프, 워터브러시, 수채화물감, 라이너

1 무지 노트의 왼편에 마스킹테이프를 길게 붙여주세요.

2 노트 표지에 글씨를 쓰세요.

3 워터브러시와 라이너로 글씨 주변을 꾸며주세요. 꾸밈새는 노트의 용도에 따라 다르게 하면 좋아요. 다이어리는 표지 중앙에 연도를 써서 다이어리 느낌을 내보세요. 일기장이면 이름을 쓰시고요. 캘리그라피 포트폴리오로 사용할 것이면 상단에 'PORTFOLIO'라는 제목과 날짜를 적어 넣어보세요.

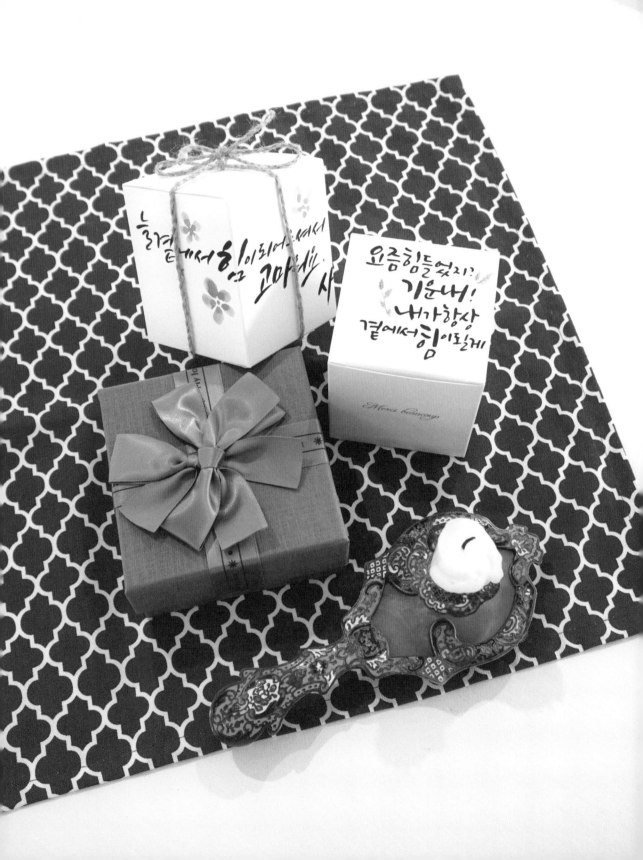

선물상자

선물 받는 사람만을 위한 커스터마이징 상자예요. 누구를 위한 선물인지, 왜 선물을 하는지, 이 선물에
어떤 마음을 담았는지 선물상자에 다 표현할 수 있어요.

재료
무지 상자, 붓펜 또는 붓, 워터브러시, 수채화물감

1 무지 상자를 준비하세요. 작은 상자에는 붓펜을, 큰 상자에는 붓을 사용하세요.

2 상자의 크기에 맞춰 구도를 잡으세요. 연습용 종이에 여러 번 써서 연습한 후 상자에 옮겨 쓰세요. 상자의 면과 면을 넘나드는 경우 모서리 부분에서 붓펜이 미끄러지거나 엇나가지 않도록 주의하세요.

3 워터브러시로 빈 곳에 그림을 그려주세요.

책갈피

저는 엽서나 카드 등 캘리그라피 소품을 만들고 남은 자투리 종이로 책갈피를 만들곤 해요. 아까운 종이를 재활용할 수도 있고, 가볍게 선물하기도 좋아요. 독서를 더욱 즐겁게 해주는 책갈피로 마음을 나눠보세요.

재료
모조지(220g), 가위, 끈, 펀치, 붓펜, 워터브러시, 수채화물감

1 종이를 책갈피 크기(45*10mm)로 잘라 준비하세요.

2 붓펜으로 글씨를 쓰고 워터브러시로 장식하세요. 구멍을 낼 위치는 비워두세요.

3 펀치로 구멍을 내주세요. 끈을 적당한 길이로 잘라 구멍에 묶어 완성하세요.

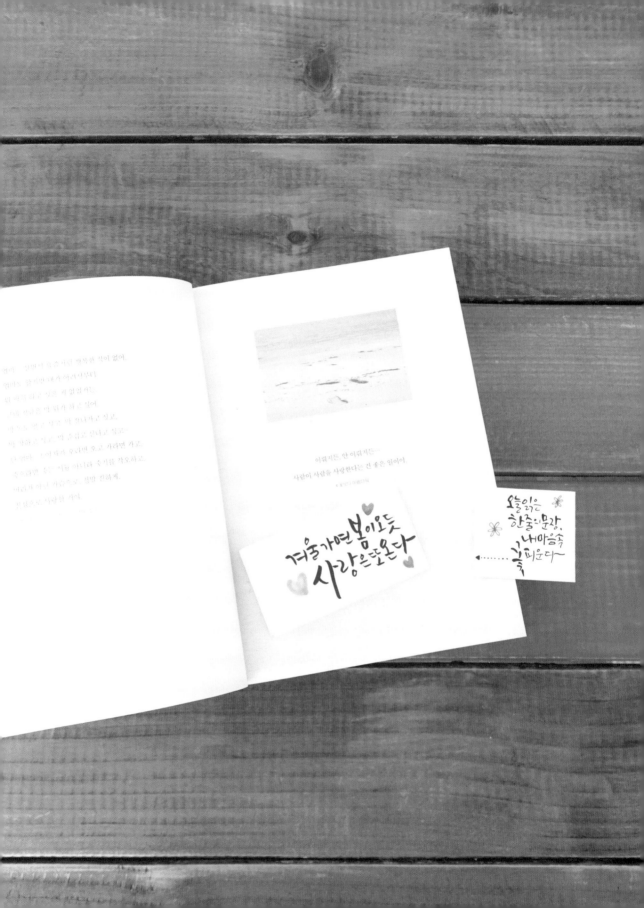

이뤄지든, 안 이뤄지든…
사랑이 사람을 사랑한다는 건 좋은 일이야.

자석책갈피

조금 더 특별한 책갈피를 원한다면 만들어보세요. 자석책갈피는 책에서 쉽게 떨어지거나 빠져나가지 않고, 금속책갈피와 달리 책을 망가뜨리지도 않아요.

재료
모조지(220g), 붓펜 또는 딥펜, 워터브러시, 수채화물감, 자석테이프, 가위

1 종이를 자르세요. 반으로 접을 것을 감안해 길이를 맞추세요. 여기서는 17.5*4.5mm, 10.5*4.5mm 크기로 잘랐어요.

2 종이를 반으로 접은 후, 그 위에 붓펜이나 딥펜으로 글씨를 쓰고 워터브러시로 일러스트를 더해 다채롭게 꾸미세요. 책에 종이를 끼웠을 때 앞으로 올 면에 글씨를 쓰세요.

3 종이를 펼치고, 캘리그라피 반대쪽 면의 양끝에 자석테이프를 같은 크기로 잘라 붙이세요. 종이를 접었을 때 자석끼리 딱 맞닿도록 위치를 잡으세요.

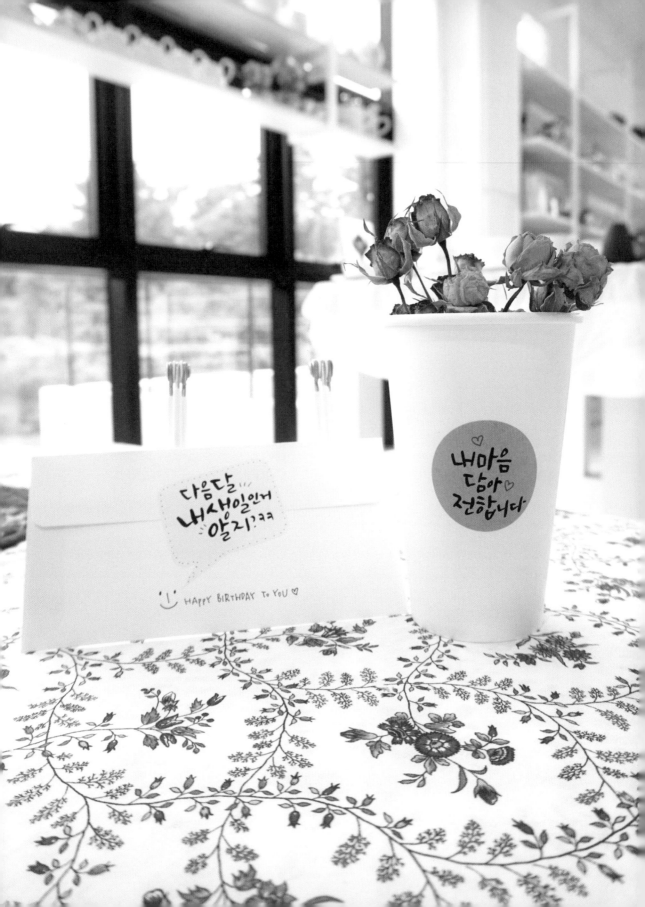

스티커

커피 한 잔 건넬 때 종이컵에, 책 선물할 때 표지 안쪽에, 편지를 쓸 때 봉투에…. 쉽지만 간편하게 나의 메시지를 상대에게 전달해보세요. 흔히 파는 라벨지만 있으면 만들 수 있어요.

재료
스티커라벨지(지름 4.5cm), 붓펜, 프레피만년필

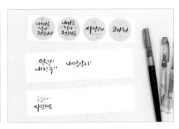

1 스티커라벨지를 준비하세요. 하얀색 모조지는 깔끔한 느낌이 있고요, 황토색 크라프트지는 살짝 거칠지만 자연스러운 느낌이 나요.

2 스티커라벨지에서 스티커 부분을 제외한 나머지 부분을 떼어내세요. 쓰기 한결 편해요.

3 스티커에 붓펜으로 글씨를 쓰고 프레피만년필로 꾸며주세요. 프레피만년필 말고도 촉이 얇은 컬러펜이면 어떤 것이든 좋아요.

4 원하는 곳에 스티커를 붙이세요. 마구마구!

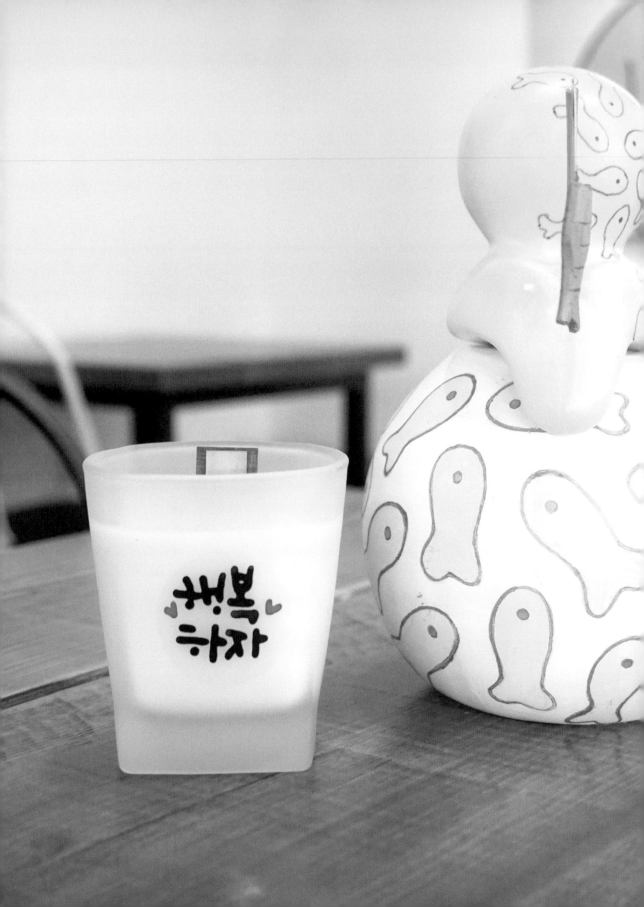

투명스티커

이 스티커는 제 강의를 듣는 학생이 준 아이디어예요. 화분같이 매끄럽고 둥근 면에 글씨를 쓰기 힘들어서, 어떻게 하면 예쁘게 쓸 수 있을까 고민하다가 생각해냈다고 해요. 투명스티커에 캘리그라피를 써서 소품에 붙이면, 마치 소품에 직접 쓴 것 같은 효과가 있답니다.

재료
투명라벨지(지름 4cm), 페인트마카 혹은 네임펜

1 붙일 소품의 크기에 맞는 투명스티커와 페인트마카를 준비하세요.

2 스티커에 페인트마카로 원하는 글씨를 쓰세요. 페인트마카는 비닐 재질에 써도 글씨가 밀리지 않아요.

3 준비한 소품에 스티커를 붙이세요. 이때 기포가 생기지 않게 조심하세요.

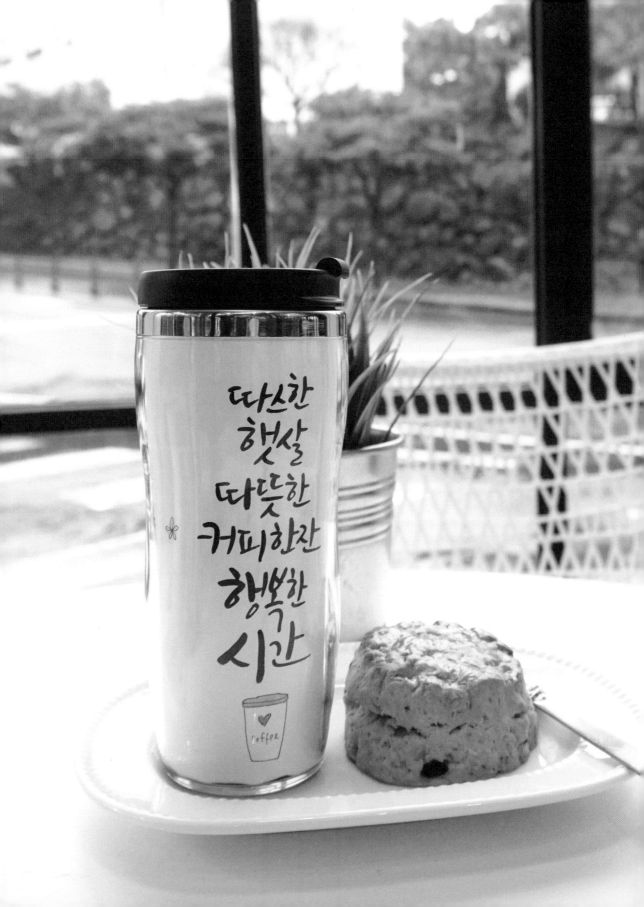

텀블러

그날의 기분에 따라 속지를 교체해가며 매일 다른 디자인의 텀블러를 들어보세요. 속지를 여러 개 만들어보면 캘리그라피 감각을 익히는 데도 도움이 되기 때문에 일석이조라고 할 수 있어요.

재료
DIY 텀블러, 복사용지(A4), 칼 또는 가위, 붓펜, 워터브러시, 수채화물감, 라이너

1 텀블러 윗부분을 시계 방향으로 돌려 속지를 빼낸 후, 속지를 복사용지에 대고 속지 모양대로 복사용지를 조심스레 오려내세요. 텀블러를 산 쇼핑몰에서 도안을 다운받아도 좋아요.

2 잘라낸 종이에 붓펜으로 글씨를 쓰세요. 텀블러를 옆에서 봤을 때 한눈에 보이는 게 좋아요. 연필로 대강 캘리그라피의 구도를 잡아 텀블러에 넣어보면 가늠하기 쉬워요.

3 라이너로 그림을 그리고 워터브러시로 색을 넣어주세요. 그림을 길게 가로로 배치하면 세로로 긴 글씨와 균형이 맞아요. 종이를 텀블러에 끼워 완성하세요.

머그

예전에 캘리그라피 머그를 만들려면 도자기 공방에 가야 했지만, 요즘은 종이에 쓴 캘리그라피를 머그에 인쇄해주는 머그 제작 전문 업체들을 통하면 돼요. 커피나 휴식과 관련된 캘리그라피를 머그에 넣으면 잠깐의 티타임이 달라지고, 자꾸만 다른 사람에게 자랑하고 싶어질 거예요.

재료
복사용지(A4), 붓펜

1 복사용지에 캘리그라피를 쓰세요. 가로로 너무 길게 쓰지는 마세요.

2 스캐너를 이용해 캘리그라피를 스캔하세요. 일반 스캐너를 사용해도 돼요.

3 스캔한 파일을 머그 제작 전문 업체에 보내고, 원하는 머그를 고르세요. 업체에서 보내주는 미리보기 파일을 확인하고 기다리세요. 며칠 후에 배송받으면 끝!

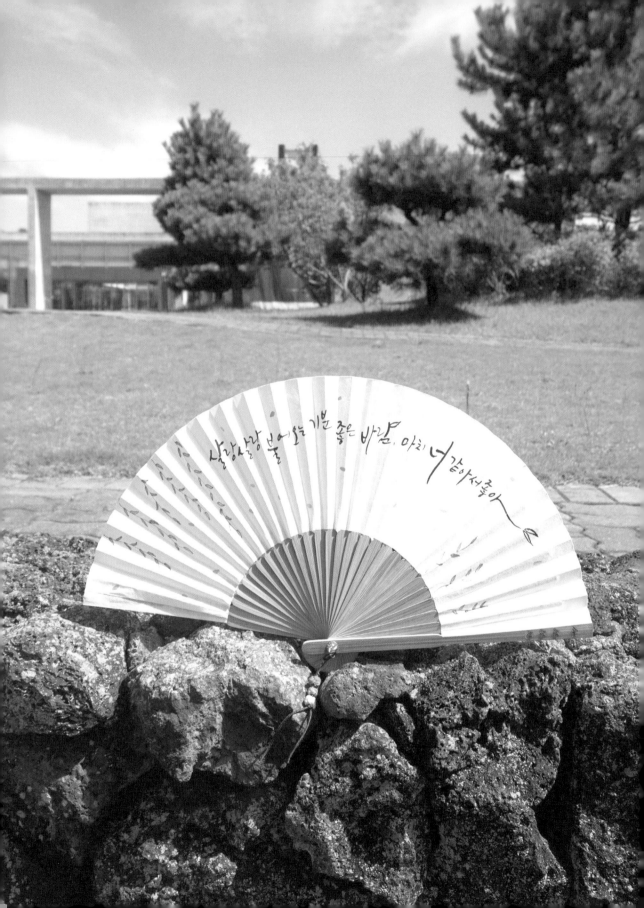

접이부채

여름에 많은 사랑을 받는 접이부채. 부채살의 요철과 화선지의 번짐 때문에 의외로 캘리그라피를 쓰기 어려운 소품 중 하나이기도 해요. 하지만 예스러운 화선지의 느낌은 어른들의 마음을 사로잡기에 충분해요. 멋진 문장을 써서 부모님께 선물해보세요.

재료
접이부채(길이 25cm), 붓펜, 워터브러시, 수채화물감, 라이너

1 라이너로 바람에 날리는 느낌의 버드나무 가지를 그려주세요.

2 워터브러시로 나뭇잎 안을 채색해주세요. 물감이 라인 밖으로 조금 삐쳐나가도 괜찮아요.

3 붓펜을 잡지 않은 손으로 부채를 잘 펼치고 글씨를 쓰세요. 화선지 위에 붓펜이 오래 머무르면 먹이 번지기 때문에 빠르게 쓰세요.

나비부채

나비의 날개를 닮아서 나비부채 또는 나비선이라고 불러요. 모양이 여성스럽고, 사진을 찍어도 예뻐서 특히 여자 친구들에게 선물해주면 좋아하는 소품이에요. 집 안을 장식하기도 좋아요.

재료
나비부채, 붓펜, 워터브러시, 수채화물감

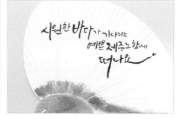

1 나비부채는 다른 부채에 비해 부채살이 많이 나와 있어요. 만져보고 되도록 올록볼록함이 덜한 것으로 구입하세요.

2 바다 느낌이 나도록 부채 아래쪽을 파란색으로 칠하세요.

3 빈 공간에 글씨를 쓰세요. 화려한 선을 피하고, 붓을 천천히 움직여야 실수하지 않아요. 표면이 단단한 편이라 번짐은 크게 걱정하지 않아도 돼요.

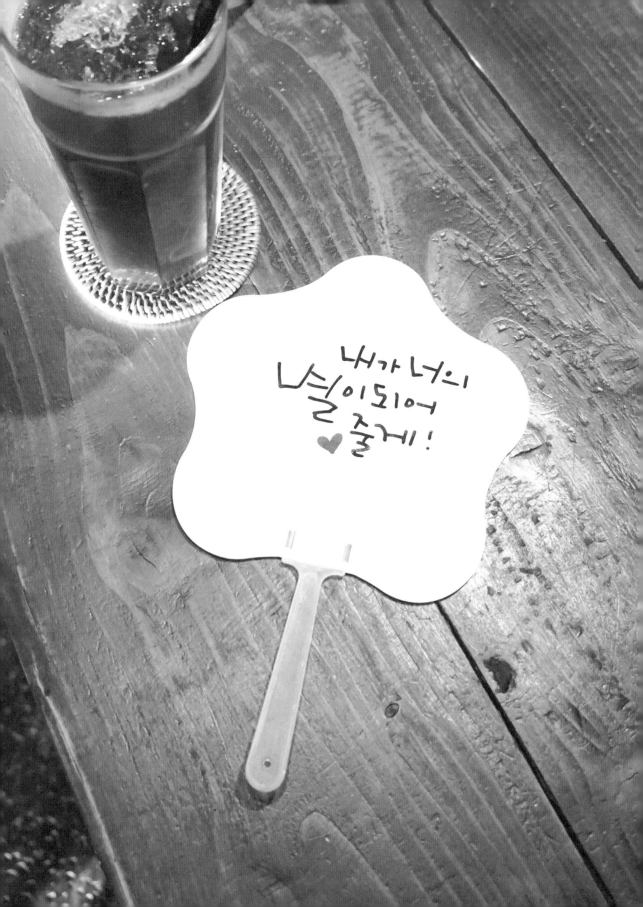

플라스틱부채

부채살 가득한 접이부채나 나비부채에 캘리그라피를 쓰기 부담스러운 분에게 적극 추천해요. 표면이
매끄러워서 쉽게 쓸 수 있고, 가지고 다닐 때도 망가질 걱정이 거의 없어요. 아이들에게 선물해보는 건
어떨까요?

재료
플라스틱부채, 페인트마카

1 플라스틱부채와 페인트마카를 준비하세요.

2 검은색 페인트마카로 원하는 글씨를 쓰세요.

3 다른 색깔의 페인트마카로 여백을 꾸며주세요.

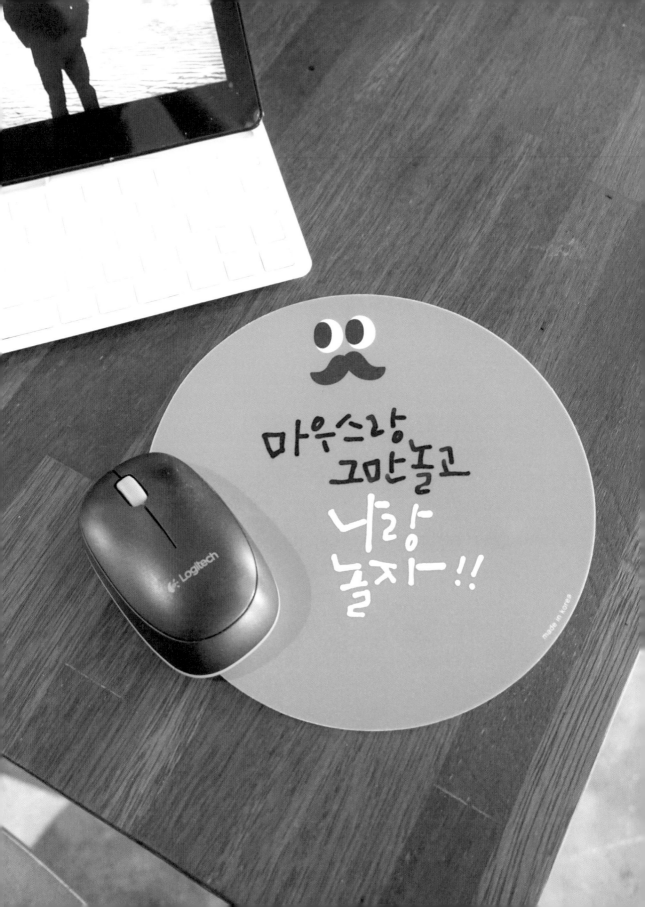

마우스패드

가장 자주, 가까이에 두고 사용하는 물건이에요. 마우스패드에 재밌는 문장을 써서 게임을 좋아하는 애인에게 주고, 마우스를 잡을 때마다 내 생각이 나게 하면 어떨까요?

재료
마우스패드, 페인트마카

1 여백이 많은 마우스패드와 페인트마카를 준비하세요.

2 검은색 페인트마카로 글씨를 쓰세요.

3 하얀색 페인트마카로 강조할 글씨를 쓰세요. 이미 그림이 있는 마우스패드는 따로 일러스트를 넣기보다 캘리그라피의 색깔을 달리해 쓰면 깔끔하고 보기 좋아요.

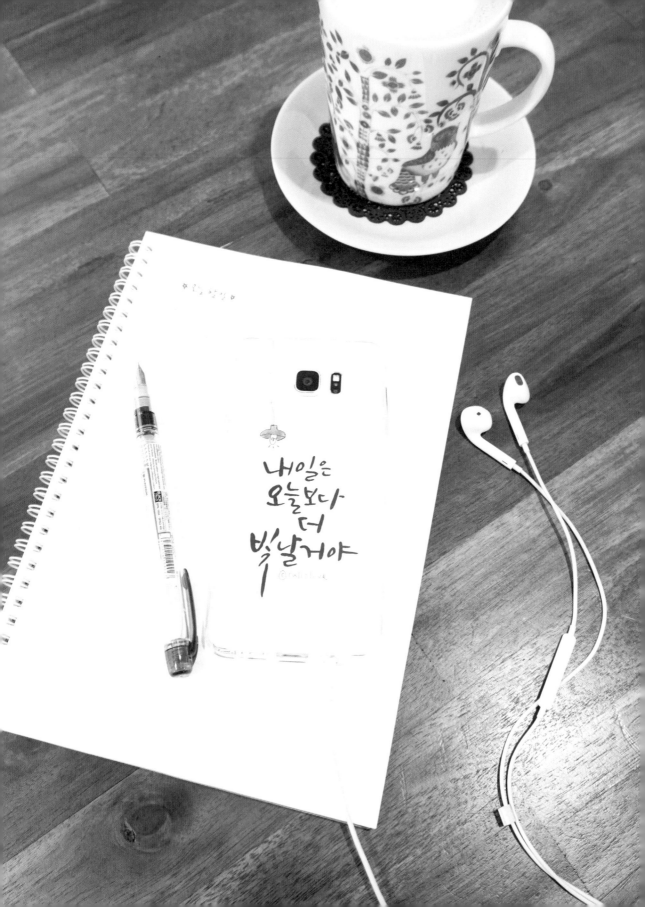

내일은
오늘보다
더
빛날거야

스마트폰케이스

휴대폰을 새로 사면 케이스를 고르는 것도 일이에요. 직접 만들면 그 고민을 덜 수 있죠. 상황과 기분에 맞는 케이스를 여러 개 가지고 싶다면 이렇게 만들어보세요. 준비물은 투명젤리케이스와 종이 몇 장!

재료
투명젤리케이스, 머메이드지(A4), 붓펜, 워터브러시, 수채화물감, 라이너

1 투명젤리케이스를 종이 위에 올리고, 윤곽을 따라 연필로 선을 그은 후 가위나 칼로 연필선을 따라 잘라주세요. 연필을 비스듬히 기울여 투명젤리케이스와 종이가 딱 맞닿는 부분에 선을 그으면 종이가 젤리케이스 안에 쏙 들어가는 크기로 그릴 수 있어요.

2 라이너로 밑그림을 그리고, 붓펜으로 준비한 글을 쓰세요.

3 워터브러시와 수채화물감으로 채색하세요. 라이너로 이니셜이나 닉네임을 써도 좋아요.

글씨에감성을더하는
캘리愛

배정애
010 - 0000 - 0000
· Home : www.jejucalli.com
· instar : jeju_callilove

명함

손으로 직접 쓴 명함은 자신의 개성을 표출하기 가장 좋은 도구예요. 상대에 따라 전하고 싶은 느낌을 달리해 맞춤형 명함을 만들어보세요. 받는 사람 뇌리에 콕 박힐 거예요.

재료
명함용지(A4), 칼, 자, 붓펜, ZIG 캘리그라피 펜

1 명함용지를 명함 크기로 잘라주세요. 90*50mm 크기가 일반적이에요.

2 한쪽 면에 이름이나 닉네임, 상호 등을 크게 써주세요.

3 글씨가 충분히 마르면 반대쪽 면에 전화번호, 주소, 홈페이지 등 필요한 정보를 ZIG 캘리그라피 펜으로 쓰세요. 2mm 닙으로 쓰면 4~5줄 정도 쓸 수 있어요.

에코백

가볍고 실용적인 에코백은 캘리그라피를 연습하기 좋은 소품이에요. 값싸서 실패해도 가격 부담이 없기 때문이에요. 나를 가장 잘 나타내주는 문장을 쓰면 나만의 백이 완성될 거예요.

재료
무지 캔버스백, 두꺼운 종이, 붓, 패브릭물감, 패브릭마카

 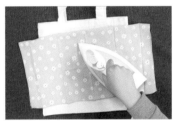

1 물감이 반대쪽 면까지 번지지 않도록 캔버스백 안에 두꺼운 종이를 넣어주세요.

2 큰 글씨는 붓과 패브릭물감으로 쓰세요. 넓은 면은 두세 번 덧칠하세요.

3 패브릭마카로 작은 글씨와 그림을 덧붙이세요.

4 물감이 마른 후 뜨거운 다리미로 1~3분 정도 다려주세요. 캔버스백 위에 천이나 종이를 올리고 다리면 좋아요.

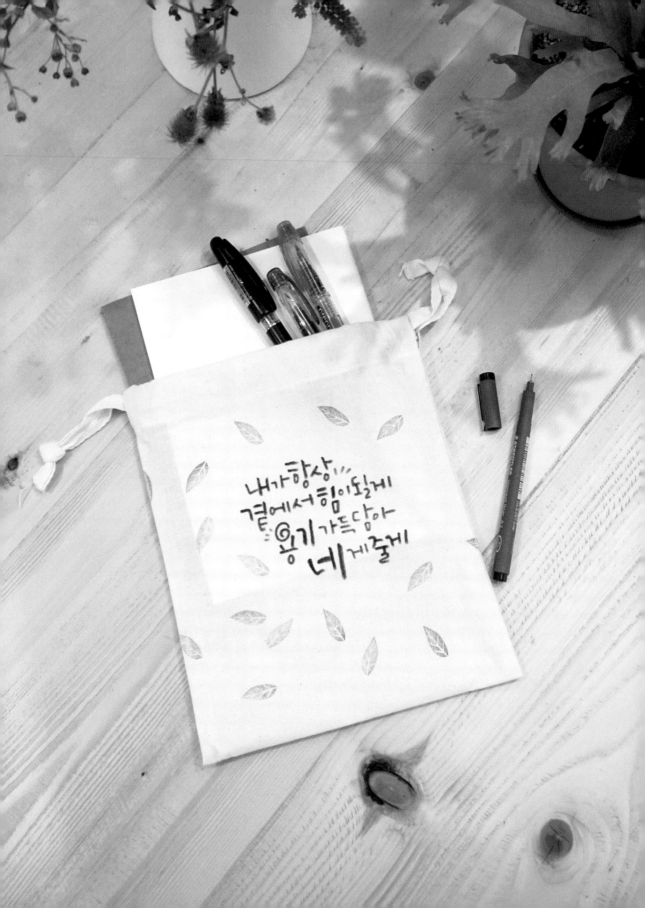

파우치

캘리그라피 초보자들은 에코백처럼 넓은 면에 글씨를 크게 쓰기 힘들 수 있어요. 작은 파우치에 캘리그라피를 써보세요. 아기자기하게 그림도 넣고 스탬프를 찍으며 부담 없이 꾸밀 수 있어요.

재료

무지 파우치(20*23cm), 패브릭마카, 지우개스탬프(p.116), 패브릭스탬프잉크

1 무지 파우치, 패브릭마카, 지우개스탬프, 패브릭스탬프잉크를 준비하세요.

2 패브릭마카로 준비한 문장을 쓰세요. 강조하고 싶은 부분은 선을 여러 번 그어 두껍고 진하게 표현하세요.

3 캘리그라피 주변에 지우개스탬프를 찍어주세요. 똑같은 모양의 스탬프로 여백을 가득 채우면 패턴 원단 느낌이 나요.

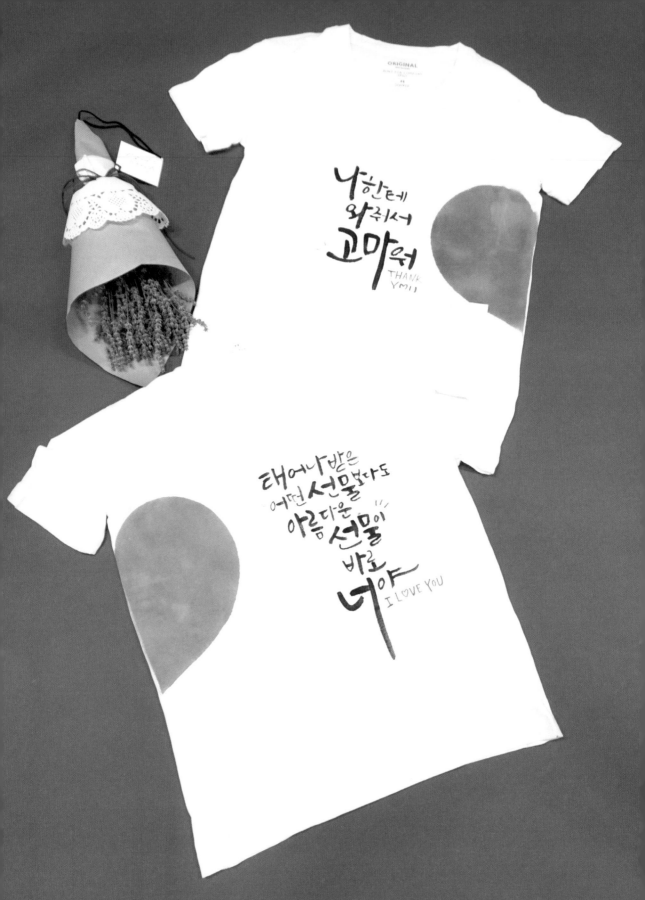

커플티셔츠

가족사진, 연인과의 기념사진, 결혼 스냅사진을 찍을 때 한글이 들어간 티셔츠를 소품으로 많이 활용해요. 티셔츠에 서로에게 하고픈 말을 손수 써 넣으면 사진이 더욱 특별해지겠죠?

재료
무지 티셔츠(면) 2장, 염색물감, 붓, 스펀지롤러, 두꺼운 종이, 큰 종이, 가위

 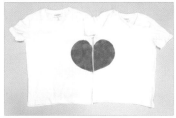 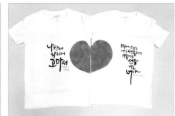

1 커플이 티셔츠를 입었을 때 하나의 하트가 되어야 하므로, 티셔츠를 만들기 전에 실제로 입어보고 위치를 맞춰주세요. 연필로 하트 꼭짓점 위치만 표시하면 돼요.

2 티셔츠 안쪽에 두꺼운 종이를 넣고 바닥에 펼쳐주세요. 큰 종이를 반으로 접고, 가위로 하트 반쪽 모양으로 오려주세요. 티셔츠 오른쪽 옆구리에 종이를 대고 스펀지롤러와 염색물감으로 하트 안을 빨갛게 칠하세요.

3 다른 티셔츠의 안쪽에 두꺼운 종이를 넣고 바닥에 펼쳐주세요. 1의 하트 종이를 뒤집은 후 왼쪽 옆구리에 대고, 스펀지롤러와 염색물감으로 하트 안을 파랗게 칠하세요.

4 붓과 염색물감으로 글을 쓰세요. 물감이 마른 후, 뜨거운 다리미로 1~3분 정도 다리세요. 위에 천이나 종이를 덧대고 다리면 좋아요.

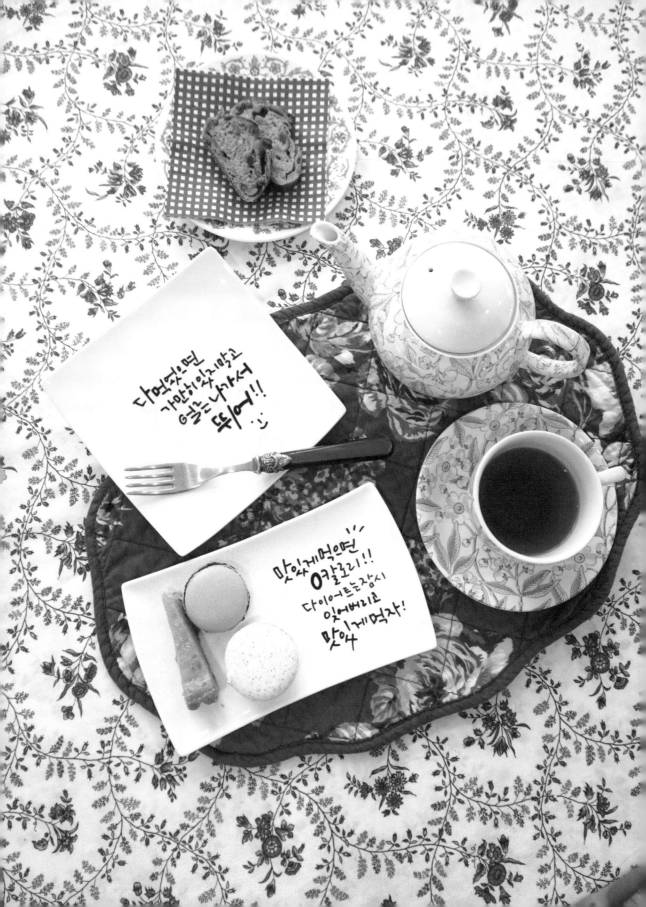

접시

다이어트를 할 때 만들어본 접시예요. 한 접시에는 운동하라고 독려하는 캘리그라피를, 다른 접시에는
좀 먹어도 된다고 나를 다독이는 캘리그라피를 넣었어요. 두 접시를 번갈아가며 쓰니 저절로 '건강한
다이어트'가 되더라고요.

재료
흰 접시, 도자기마카, 오븐

1 글씨를 쓸 부분을 깨끗이 닦아주세요.

2 도자기마카로 접시에 글을 쓰세요. 표면이 매끈하여 마카가 미끄러질 수 있으니 조심하세요.

3 하루 정도 실온에서 말린 후 150℃ 오븐에 30분 정도 구워주세요. 전자레인지는 일반적인 오븐과는 작동 원리가 달라서 접시가
구워지지 않으니 사용하지 마세요. 수세미로 박박 문지르면 글자가 벗겨지니 주의!

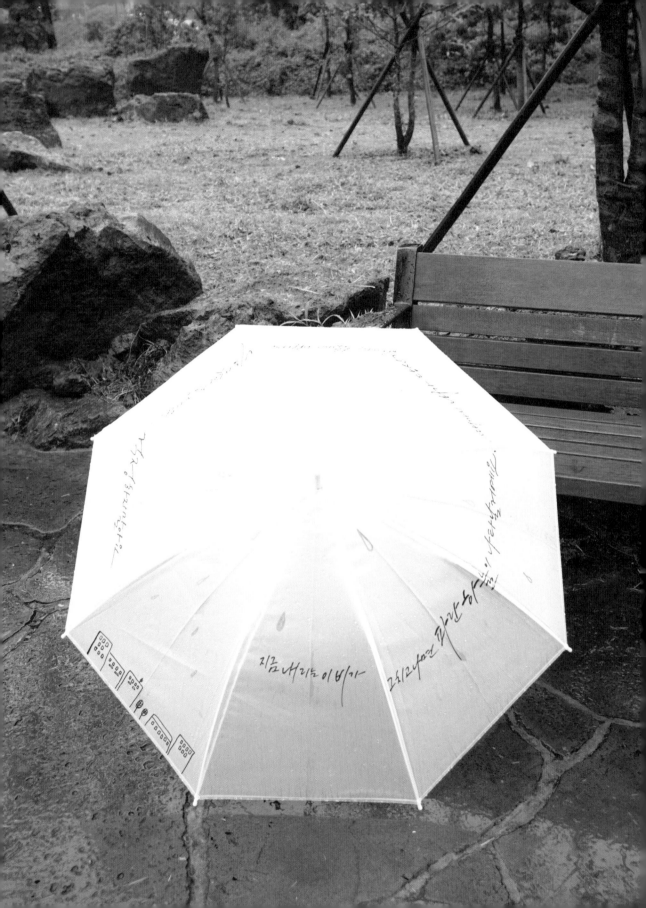

우산

갑작스레 쏟아진 비 때문에 편의점에서 값싼 우산을 사본 적이 있죠? 그대로 쓰자니 멋이 안 나고, 버리자니 아깝죠. 물에도 끄떡없는 페인트마카로 캘리그라피를 넣으면 그 어떤 우산보다 세련되고 멋있어져요.

재료
흰색 우산(방수폴리에스터), 페인트마카

1 우산을 펴고, 검정색 페인트마카로 글씨를 쓰세요. 가로로 쭉 이어서 글씨로 우산을 다 둘러버리면 더 화려한 느낌을 낼 수 있는데요, 한 면은 남겨 답답한 느낌을 없애주세요.

2 노란색 페인트마카로 여기저기 빗방울을 그려주세요.

3 캘리그라피가 들어가지 않은 면에 페인트마카로 그림을 그려 마무리하세요.

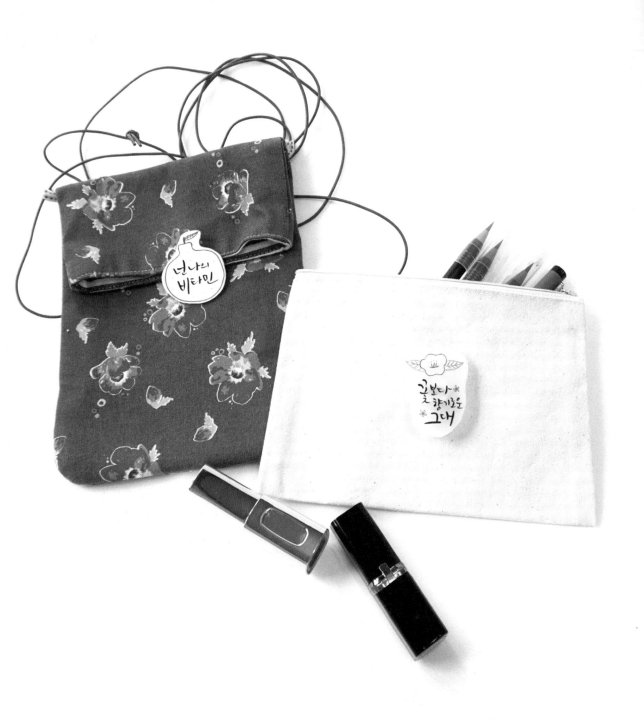

배지

마술종이라고 들어보셨나요? 열을 가해 구우면 크기는 작아지고 두께는 두꺼워져 딱딱한 플라스틱처럼 변하는 재밌는 재료예요. 회사 이름을 따 흔히 '슈링클스'라고 부르죠. 마술종이를 이용하면 손쉽게 캘리그라피 배지를 만들 수 있어요. 에코백, 파우치, 가방에 달아 장식해보세요.

재료
마술종이, 붓펜, 색연필(유분이 적은 것), 가위, 글루건, 원형 핀, 오븐

1 붓펜과 색연필로 마술종이의 거친 면에 글씨를 쓰고 그림을 그리세요. 구우면 색이 진해지니 감안해서 그리세요.

2 캘리그파피 모양대로 마술종이를 자르고, 200℃ 오븐에 약 30초간 마술종이를 구워주세요. 휘고 비틀리며 줄어들다가 점점 평평해지는데, 지켜보다가 평평해지면 바로 꺼내세요. 두꺼운 책으로 잠시 눌러주세요.

3 마술종이 뒷면에 글루건을 적당량 쏘고, 원형 핀을 붙인 후 글루건이 딱딱하게 마를 때까지 두세요.

TIP 마술종이는 오븐에 구우면 딱딱해지며 날카로워지니 뾰족한 부분이 생기지 않게 잘라주세요. 또한 구우면 모양이 약간 변해버리기 때문에 사각형이나 원으로 반듯하게 자르면 예쁘지 않아요. 오히려 자유롭게 자르는 게 더 예뻐요.

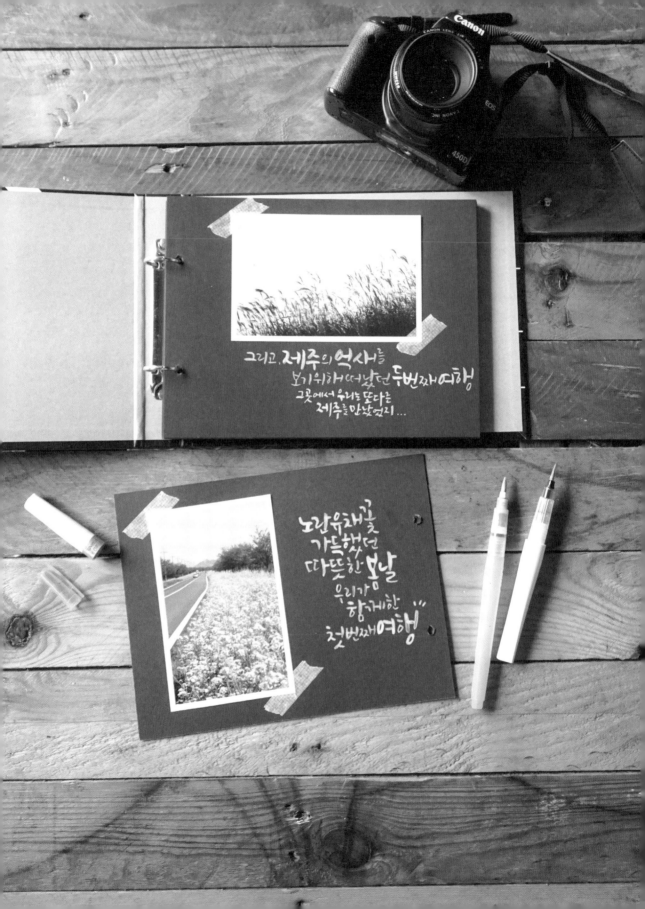

포토스크랩북

추억이 담긴 사진에 캘리그라피를 넣어서 스크랩북을 만들어보세요. 여행, 졸업식, 결혼식 등 특별한 날에 찍은 사진을 인화하고 붙여서 직접 글씨를 써 넣으면 멋진 기록장이 될 수 있어요. 이날 함께했던 사람에게 선물해도 좋고요.

재료
포토스크랩북, 마스킹테이프, 워터브러시, 수채화물감, 붓펜

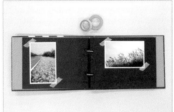

1 추억이 담긴 사진을 인화해 포토스크랩북과 함께 준비하세요. 여기서는 검은색 포토스크랩북을 사용했는데요, 반짝이는 메탈릭 붓펜이나 메탈릭물감을 사용하면 세련된 느낌이 나요.

2 마스킹테이프로 포토스크랩북에 사진을 붙이세요. 마스킹테이프를 손으로 찢어서 붙이면 더 자연스러운 느낌이 나요. 글씨를 쓸 부분은 비워두세요.

3 사진을 찍을 때 있었던 일, 그때의 느낌 등을 자유롭게 쓰세요. 검은색 종이에는 물감을 넉넉히 써야 색이 잘 보여요.

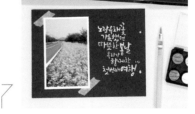

TIP 바인더 형태의 포토스크랩북은 속지를 한 장씩 빼낼 수 있어요. 글씨를 한결 편하게 쓸 수 있겠죠?

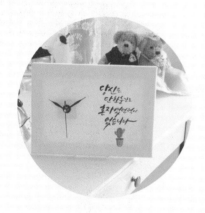 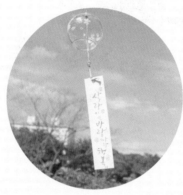 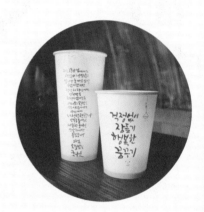

PART 4
인테리어 소품 만들기

수강생들에게 '캘리그라피를 써서 뭘 하고 싶어요?'라고 질문하면 정말 많
은 분들이 이렇게 대답하세요. "액자 만들어서 선반에 둘 거예요."
직접 쓴 캘리그라피로 인테리어 소품을 만들고 싶어 하는 분들이 많아요.
이 파트에서는 캘리그라피로 만들 수 있는 인테리어 소품을 총망라했어요.

사진액자

가장 간단하게 만들 수 있는 캘리그라피 인테리어 소품이에요. 사진을 인쇄한 후에 글씨를 쓰고 액자에 끼우기만 하면 완성이에요. 캘리그라피 소품을 처음 만드는 초보자들에게 적극 추천해요.

재료
액자(12.7*17.78cm), 백색모조지(220g), 붓펜, 자, 칼

1 캘리그라피를 쓸 공간이 있는 사진을 액자 사이즈에 맞춰 인쇄해주세요.

2 액자 크기에 맞춰 칼로 사진을 잘라주세요.

3 사진과 어울리는 멋진 글씨를 쓰고, 액자에 끼워주세요.

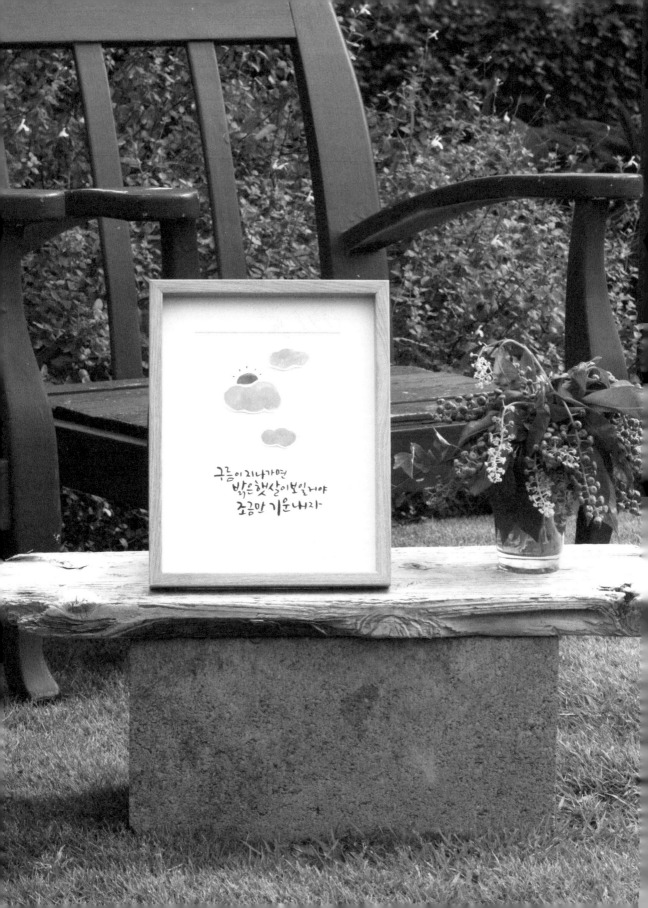

입체액자

도톰한 폼테이프를 이용해 쉽게 만들 수 있는 인테리어 소품이에요. 특유의 입체적이고 귀여운 느낌 때문에 아이들이 있는 집에 선물하기 좋아요.

재료
원목액자(20.32*25.4cm), 머메이드지(A4, 180g), 수채화지, 붓펜, 워터브러시, 수채화물감, 폼테이프, 가위

 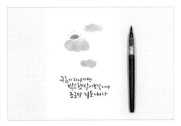

1 수채화지에 워터브러시와 수채화물감으로 다양한 크기의 구름을 그려주세요.

2 물감이 다 마르면, 구름을 윤곽대로 자르고 뒷면에 도톰한 폼테이프를 붙여주세요.

3 머메이드지를 액자 사이즈에 맞춰서 자르세요. 구름을 붙일 자리를 비워두고 글씨를 쓴 후 구름을 붙이세요. 구름을 붙인 후 태양 등 어울리는 그림을 그려도 좋아요.

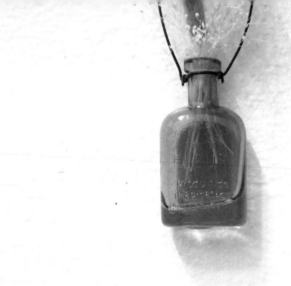

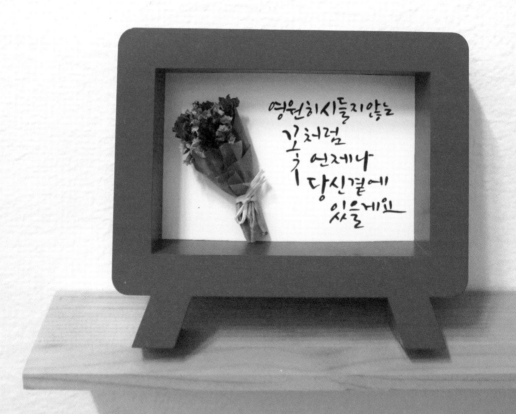

영원히시들지않는
꽃처럼 언제나
당신곁에
있을게요

드라이플라워액자

선물용으로 가장 많이 만드는 인테리어 소품이에요. 꽃의 모양과 색깔, 양에 따라 다양한 느낌으로 만들 수 있어요. 처음에는 작은 액자부터 만들어보고, 자신이 붙으면 큰 액자에 도전하세요.

재료
백색모조지(A4, 220g), 원목 관액자(10.1*15.2cm), 드라이플라워, 붓펜

 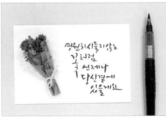 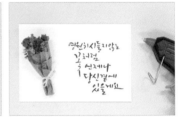

1 종이를 액자 사이즈에 맞춰서 잘라주세요. 드라이플라워는 종이의 크기에 맞게 준비하세요. 여기서는 시판 꽃다발 드라이플라워를 사용했어요.

2 드라이플라워의 위치를 먼저 잡은 후, 붓펜으로 글씨부터 쓰세요. 드라이플라워가 있기 때문에 색깔이나 그림은 자제하세요.

3 글루건으로 종이에 드라이플라워를 붙인 후, 액자에 조심스레 끼워 완성하세요.

고맙습니다
사랑합니다

내가
좋은날에
함께하고픈
사람
언제나
당신
입니다

캔버스액자

캔버스는 표면이 오톨도톨해 글씨를 쓰거나 그림을 그리는 것이 결코 쉽지는 않지만, 특유의 차분하고 은은한 느낌이 매력적이에요. 캔버스액자에 멋있는 글씨를 쓰고, 이젤에 얹어 선반에 놓으면 집 안을 분위기 있게 밝혀줄 거예요.

재료
캔버스액자(20*30cm), 붓펜, 워터브러시, 수채화물감

1 시판 캔버스액자를 준비하세요. 액자에 캔버스 천이 덧대어진 것으로, 인터넷이나 화방에서 쉽게 구할 수 있어요.

2 워터브러시로 배경을 그리세요. 위에 글씨를 쓸 것을 감안하여 연한 색을 사용하세요.

3 배경이 마른 후에 글씨를 쓰세요.

TIP 수강생이 가장 많이 하는 질문 중 하나가 '캔버스에 붓펜과 워터브러시로 쓴 글씨는 시간이 지나면 날아가지 않아요?'예요. 수채용 픽사티브를 뿌려주면 글씨와 그림이 오래가요.

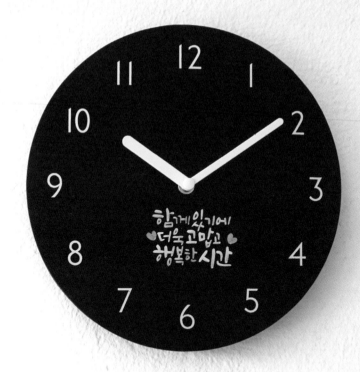

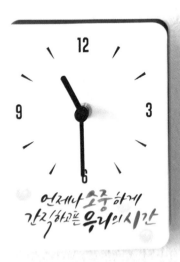

샌드위치시계

샌드위치시계는 가볍고 트렌디한 느낌이 나서 각광받고 있는 인테리어 소품이에요. 표면이 종이로 싸여 있기 때문에 붓펜이나 워터브러시로 쉽게 글씨를 쓸 수 있어요. 심플하지만 고급스러운 느낌의 시계를 직접 만들어보세요.

재료
샌드위치시계, 워터브러시, 수채화물감

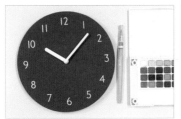 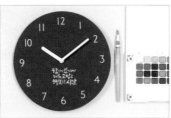

1 표면에 장식이 없는 샌드위치시계를 준비하세요. 인터넷 쇼핑몰에서 쉽게 구매할 수 있어요.

2 워터브러시로 앞면에 글씨를 쓰세요. 캘리그라피를 쓰기 전, 시계 뒷면에 워터브러시를 그어가며 종이의 느낌을 확인해보면 더욱 예쁘게 쓸 수 있어요.

3 글씨 주변에 작은 그림을 그려주세요.

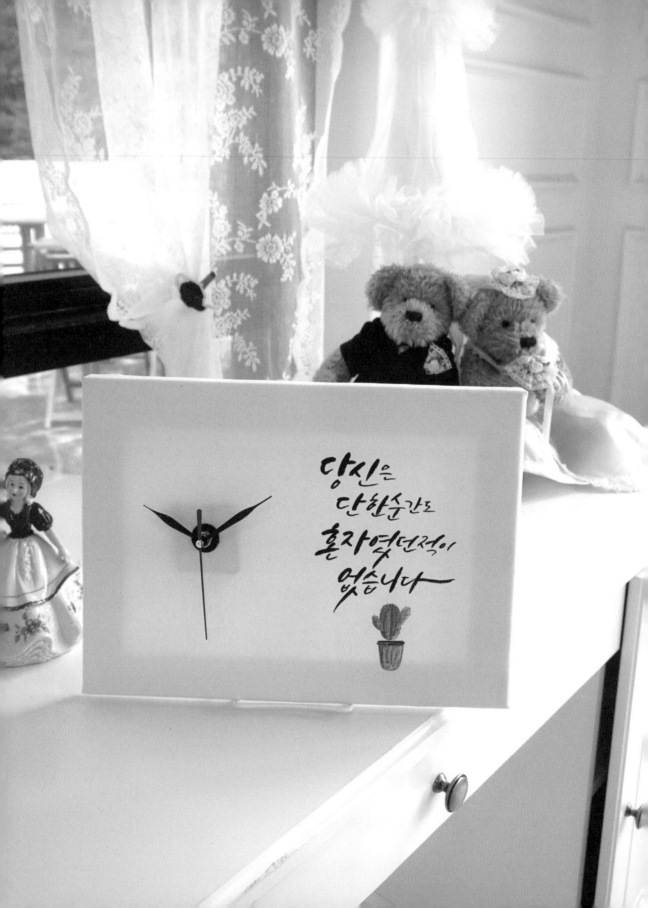

캔버스시계

개인적으로 캔버스 특유의 느낌을 좋아해서 시간이 날 때마다 여러 가지 캔버스 소재 소품을 만들어보 곤 해요. 프라이팬이나 CD 등 다양한 소재로 만드는 DIY 시계에서 착안해, 캔버스액자와 결합시켜 캔 버스시계를 만들어봤어요. 시간마저 부드럽게 가는 느낌이 들어요.

재료
캔버스액자(33.3*24.2cm), 시계 부품(무브먼트, 시곗바늘, 나사, 와셔, 건전지 등), 붓펜, 워터브러시, 수채화물감

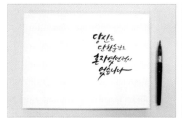

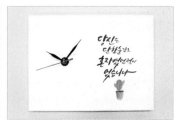

1 캔버스액자에서 시계 자리를 비워두고, 글씨를 쓰고 일러스트를 넣으세요.

2 시곗바늘이 위치할 자리에 칼집을 살짝 내세요. 캔버스액자를 뒤집어 무브먼트의 기둥이 액자 앞면으로 나오게 꽂아주세요.

3 앞면에 튀어나온 무브먼트 기둥에 시계 부품들을 꽂아주세요. 시계 조립 방법과 부품이 제조사마다 다르므로 제품 설명서를 충실 히 따르세요. 건전지를 넣고 시간을 맞춰 완성하세요.

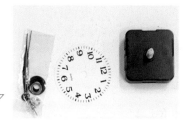

TIP 시계 부품은 문구점이나 인터넷에서 쉽게 구입할 수 있어요. '시계 DIY' 나 '시계 무브먼트'라고 검색하세요.

스탠드

캘리그라피 스탠드, 다들 만들고 싶어 하는 소품지만 솔직히 부담스럽죠? 붓 한번 잘못 놀리면 비싼 스탠드를 망칠까 두려운 게 사실이에요. 망칠 위험 없이 캘리그라피 스탠드 만드는 방법, 지금부터 알려드릴게요.

재료
원기둥 모양 무지 스탠드(높이 35cm, 밑면 지름 19cm), 화선지, 붓, 먹물, 수채화물감, 풀

1 화선지를 무지 스탠드를 완전히 감싸는 크기로 자르세요. 화선지 세로 길이는 원기둥의 높이에 딱 맞추고, 가로 길이는 풀로 붙일 것을 감안해 5~6cm 정도 더해 계산하세요.

2 화선지에 글씨를 쓰세요. 먹물로 꽃을 그리고, 먹물이 마르기 전에 수채화물감으로 채색하세요. 그러면 먹물이 자연스럽게 번져요.

3 화선지가 다 마르면 갓에 화선지를 두르고 화선지의 끝과 끝이 만나는 부분에 풀칠을 해서 붙이세요. 남는 화선지는 잘라주세요. 스탠드 본체에 꽂아 완성하세요.

저는 그동안 님에게는
괜찮냐 라 안부로 묻고
잘 지낸 좋은 나잇 인사
수없이 했지만
정작 저 자신에게는
단 한 번도
한 적이 없었든요
여러분도 오늘밤은
다른 사람이 아닌
자신에게
너 정말 괜찮으냐
안부를 물어주고
따뜻한 굿나잇
인사하시면
좋겠습니다

그럼
오늘밤도
굿나잇

걱정없이
잠들기
행복한
꿈꾸기

종이컵스탠드

종이컵과 LED양초만 있으면 그 어떤 스탠드도 부럽지 않은 멋진 나만의 스탠드를 만들 수 있어요. 크기와 모양이 다른 종이컵을 여러 개 준비해 각각 다른 문장을 쓰고, 기분에 따라서 종이컵만 교체하면 매번 새로운 스탠드가 생기겠죠?

재료
무지 종이컵, LED양초, 붓펜 또는 딥펜, 라이너

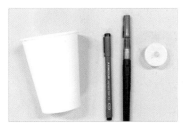 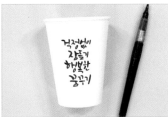 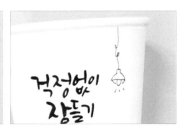

1 종이컵과 LED양초를 준비하세요. LED양초는 종이컵에 쏙 들어가는 크기여야 해요.

2 종이컵을 바닥에 눕히고 글씨를 쓰세요. 짧은 글은 붓펜으로, 긴 글은 딥펜으로 쓰면 좋아요. 컵을 세웠을 때 문장이 한눈에 보이도록 쓰세요.

3 라이너로 작은 그림을 그려 장식하세요. LED양초의 불을 켜고, 종이컵 안에 넣어 완성하세요.

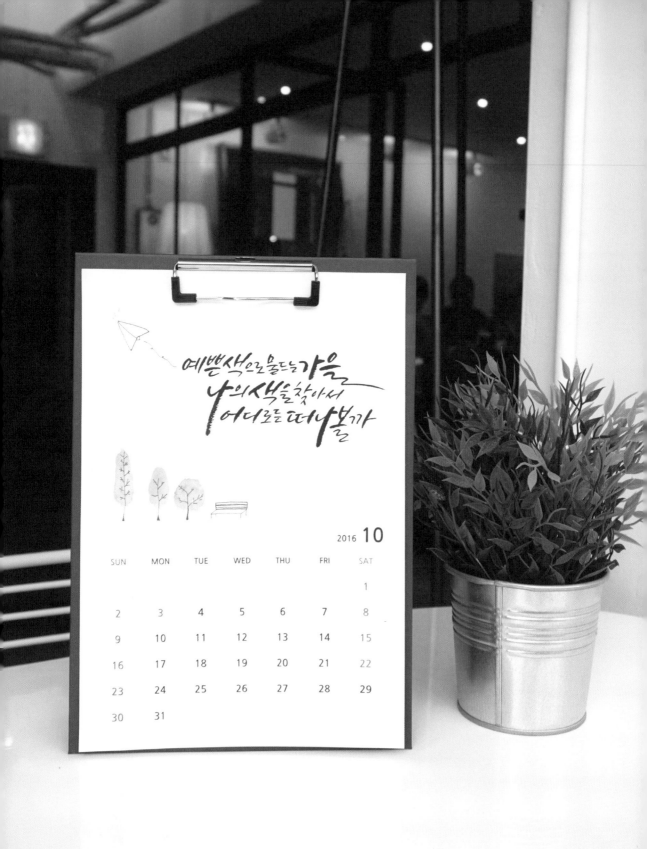

예쁜색으로물드는가을
나의색을찾아서
어디로든떠나볼까

2016 **10**

SUN	MON	TUE	WED	THU	FRI	SAT
						1
2	3	4	5	6	7	8
9	10	11	12	13	14	15
16	17	18	19	20	21	22
23	24	25	26	27	28	29
30	31					

달력

이제 공짜로 받은 달력은 잊으세요. 붓펜과 종이만 있으면 나만의 예쁜 달력을 만들 수 있어요. 새로운 한 달을 맞이할 때마다 새로운 마음을 담아 달력을 만들어보는 게 어떨까요?

재료
머메이드지(A4, 180g), 붓펜, 워터브러시, 수채화물감

1 한글 등 컴퓨터 프로그램을 활용해서 달력 날짜를 인쇄하세요. 캘리그라피를 쓸 자리는 비워두세요. 손으로 만든 느낌을 원한다면 직접 날짜를 써도 돼요.

2 그 달에 대한 마음가짐을 붓펜으로 쓰세요.

3 워터브러시로 일러스트를 넣으세요. 마스킹 테이프를 이용해서 벽에 붙이거나 구멍을 뚫어서 걸어주세요.

TIP 날짜를 종이 하단에 아주 작게 인쇄하고, 종이를 반으로 접은 후 날짜 위에 글씨를 써보세요. 종이를 텐트 모양으로 세우면 책상이나 선반 위에 세워놓을 수 있어요.

풍경

여름에 어울리는 인테리어 소품이에요. 일본말로 '후링'이라고 하죠. 풍경 끝에는 예쁜 그림을 그리거나 복이 되는 말을 다는데요, 직접 쓴 캘리그라피를 넣으면 소리도 좋고 보기도 좋고 의미도 있는 특별한 후링이 완성돼요.

재료
풍경(시판 제품), 머메이드지(180g), 워터브러시, 수채화물감, 라이너, 칼, 펀치

1 시판 풍경에 달려 있는 종이와 같은 크기로 머메이드지를 자르세요.

2 워터브러시와 수채화물감으로 머메이드지에 글씨를 쓰고 라이너로 주변에 꽃 등을 그려 장식하세요. 여름에 어울리는 가벼운 색깔을 사용하는 것이 좋아요. 구멍을 뚫을 자리는 남겨두세요.

3 펀치로 머메이드지에 구멍을 뚫고, 풍경에 달린 끈을 구멍에 묶어 연결하세요.

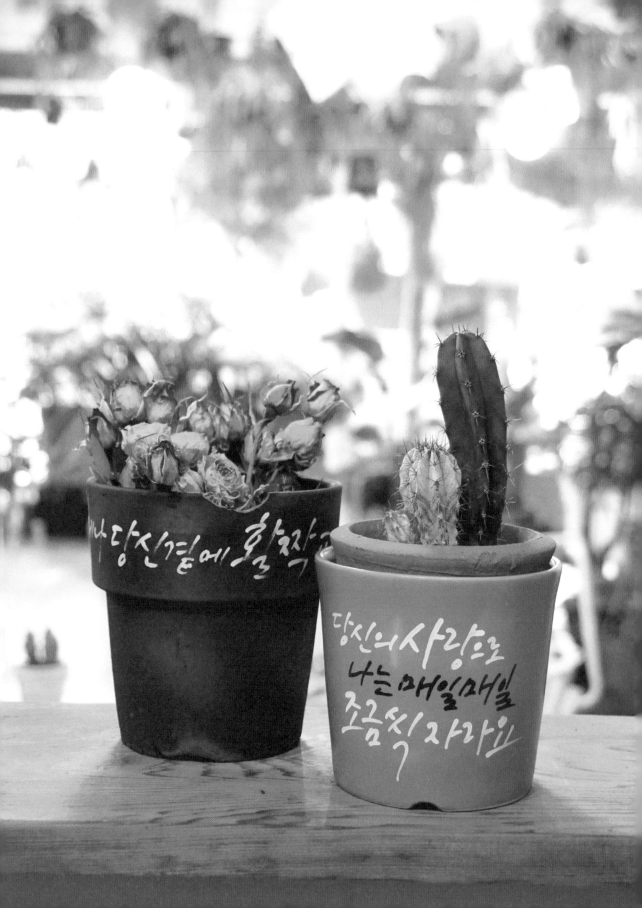

화분

화분에 메시지를 적어 선물하는 '메시지화분'이 유행이에요. 인터넷 쇼핑몰에서는 보통 정해진 폰트와
정해진 문구 중 하나를 선택해 주문해야 하는데요, 직접 만들면 나만의 글씨체로 독특한 메시지화분을
만들 수 있어요.

재료
도자기화분, 페인트마카

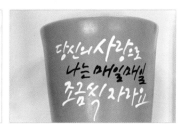

1 화분의 아랫면에 페인트마카로 테스트를 해보세요. 쓸 때 어떤 느낌이 나는지, 어느 정도로 힘을 주면 어느 정도의 선이 나오는지
시험해보는 거예요.

2 화분을 옆으로 눕혀주세요.

3 글씨를 쓰세요. 곡면에 쓰기 때문에 실수할 위험이 크므로 화려한 선은 자제하세요. 두 가지 이상의 색을 사용하면, 자칫 밋밋할
수 있는 캘리그라피에 변화를 줄 수 있어요.

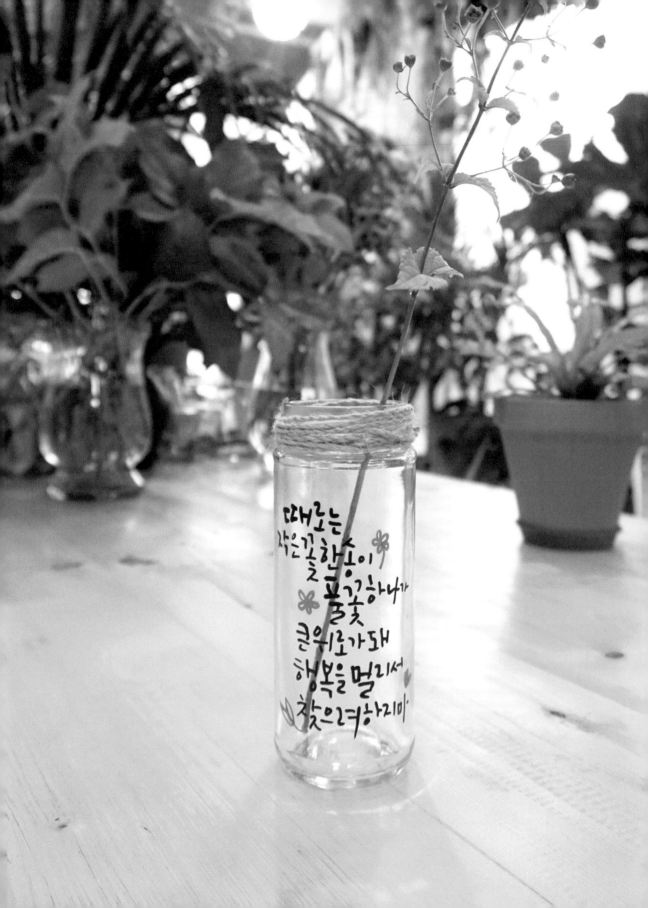

유리꽃병

아무것도 씌어 있지 않은 밋밋한 주스병이나 잼병, 활용하기에는 1프로 부족하고 버리자니 아깝죠. 캘리그라피로 새롭게 디자인하세요. 드라이플라워나 생화를 꽂으면 멋들어진 인테리어 소품으로 변신해요.

재료
투명한 유리병, 페인트마카, 마끈

1 깨끗이 씻은 유리병에 검은색 페인트마카로 글씨를 쓰세요. 한눈에 볼 수 있게 세로로 길게 구도를 잡으세요.

2 다른 색깔의 페인트마카로 글씨 주위에 꽃과 나뭇잎을 그려주세요.

3 마끈으로 병목을 여러 번 둘러 묶어서 마무리하세요.

그대는
내마음
단하나의
별로

양초

캘리그라피 양초는 다들 많이 만들죠. 그런데 정작 불을 켜면 화선지가 타버리기 때문에 만들어놓고 써먹지를 못해요. 그런 양초가 무슨 소용일까, 생각하다가 안에 티라이트를 넣어 쓰는 '리필양초'를 활용해봤어요.

재료
리필양초, 화선지, 붓펜, 가위, 다리미, 티라이트

1 화선지에 글씨를 쓰세요. 옆에서 봤을 때 한눈에 보일 수 있도록 쓰세요. 색깔 있는 아카시아붓펜으로 일러스트를 넣으세요.

2 글씨만 바싹 잘라내세요. 뾰족한 부분이 없도록 둥글게 자르세요.

3 양초 위에 화선지를 올리고 위치를 잡은 후 150℃ 다리미로 붙여주세요. 열을 가하면 양초가 살짝 녹아 화선지를 적셔 투명하게 만들고, 자연스레 글씨만 남게 돼요. 가운데를 먼저 붙이고 양옆으로 다리미를 밀고 나가면 깔끔하게 붙일 수 있어요. 스팀 다리미는 물을 빼고 사용하세요.

4 완성된 양초에 티라이트를 넣어 불을 켜세요.

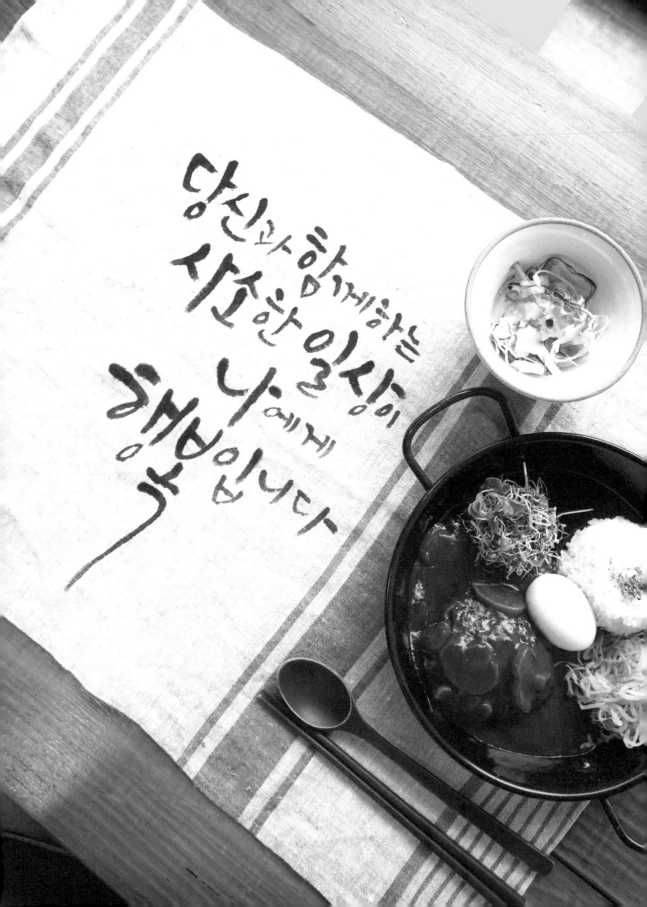

테이블매트

특히 신혼부부에게 추천하고 싶은 인테리어 소품이에요. 예쁜 패턴의 천에 감성 가득한 캘리그라피를 써보세요. 사랑하는 사람과의 식사 시간을 더 의미 있게 만들어줄 거예요.

재료
린넨 천, 염색물감, 붓(10호)

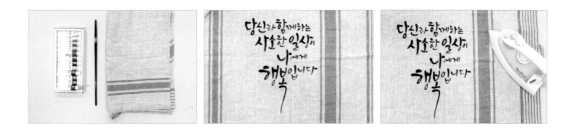

1 린넨이나 면 등 천연소재 직물을 가로 40cm, 세로 30cm로 자른 후 사방을 1cm 정도 접어 박음질하세요. 번거롭다면 시판 린넨 테이블매트를 구입해도 좋아요.

2 붓으로 천 위에 캘리그라피를 쓰세요. 천 위에서는 붓의 놀림이 자유롭지 않기 때문에 화려한 선은 피하세요. 급하게 쓰면 물감이 잘 흡수되지 않으니 붓을 천천히 움직이세요.

3 물감이 마르면 200℃ 다리미로 1~3분 정도 다려 마무리하세요. 위에 다른 천을 대고 다려도 좋아요.

▎스마트폰으로 캘리그라피와 이미지 합성하기

내가 쓴 캘리그라피를 직접 찍은 이미지에 합성해보세요. SNS에 공유하기에도, 소중한 사람에게 메신저로 마음을 전하기에도 아주 좋아요. 무료 어플리케이션 '감성공장'을 통해 쉽고 간편하게 캘리그라피와 이미지를 합성하는 방법을 알려드릴게요.

기준: 감성공장 버전 1.4

1. 스마트폰에 '감성공장'을 설치해주세요.

2. 합성하려는 이미지와 캘리그라피 사진을 준비해주세요. 캘리그라피는 흰 종이에 깨끗하게 써서 스마트폰으로 촬영해주시면 됩니다.

3. 감성공장 첫 화면에서 [배경사진 선택]을 눌러 합성하려는 이미지를 불러와주세요. 글씨를 합성하기 쉽도록 여백이 많은 사진을 고르는 게 좋습니다.

4. 감성공장 첫 화면에서 [캘리그라피 선택]을 누른 후 상단의 [갤러리에서 선택]을 클릭해 캘리그라피 사진을 불러와주세요.

5. 하단의 [합성하기]를 눌러주세요.

6. 캘리그라피 이미지에 캘리그라피 외의 요소가 함께 딸려 왔거나 글씨가 뒤집혔을 경우, 캘리그라피를 클릭해 흰 테두리 영역이 생성되면, 하단의 [자르기, 회전] 아이콘을 클릭해 자유롭게 조절해주시면 됩니다. 사진 이미지를 자르거나 회전하실 때도 동일하게 진행해주세요.

7. 합성된 이미지에서 캘리그라피를 클릭해 원하는 위치에 얹어주세요. 하단의 버튼을 클릭해 글씨의 색상을 바꿀 수도 있습니다.

8. 합성을 완료한 후에는 상단의 [SAVE]를 눌러 저장해주세요. 광고 화면이 뜰 경우 하단의 [닫기] 혹은 상단의 [×] 버튼을 눌러주시면 됩니다.

9. 스마트폰 사진첩에 자동 저장된 이미지를 자유롭게 활용해주세요.

참고 사항 │ 합성하는 과정에서 이미지의 사이즈(화질)가 축소됩니다. SNS, 메신저에 공유할 때는 문제가 없지만, 인쇄물로 출력하기에는 알맞지 않을 수 있어요.

▌ 활용 1. 마음에 드는 장소에서 빈 엽서를 촬영한 후에 글씨를 합성해보세요.

 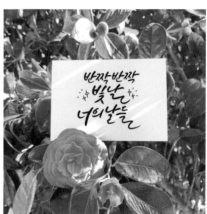

▌ 활용 2. 사랑하는 이에게 단 하나뿐인 메시지 카드를 선물해보세요.

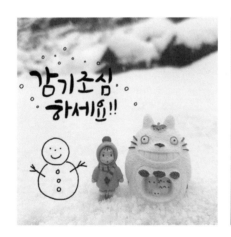 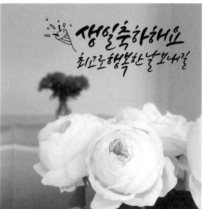

▌ 활용 3. 소중한 날의 특별한 기억을 사진 일기로 기록해보세요.

그저 좋아서 시작했을 뿐인데 캘리그라피는 제게 더 큰 세상을 만나게 해줬어요. 전시회를 열고, 강의를 하고, 다른 유명한 캘리그라퍼들과 함께 작업을 했죠. 이효리 씨의 의뢰로 '소길댁' 로고 작업을 하기도 했고요. 그때를 생각하면 지금도 두근두근해요.

우연히 제 캘리그라피를 본 출판사 대표님의 제의로 여러 권의 책 작업을 하게 되었어요. 처음에는 '내가 해도 될까?' 하는 의구심이 들어 망설이기도 했지만, 대표님이 잘할 수 있을 거라고 용기를 주셔서 도전하게 되었고 여기까지 왔습니다. 특히 2015년 노희경 작가님 책에 들어갈 캘리그라피 작업을 할 때는 정말 꿈같았어요. 상상이 현실이 되는 순간이었다고나 할까요? 그 작업을 할 때는 말 그대로 매일매일이 행복했어요.

하지만 제가 캘리그라피를 하면서 가장 행복한 순간은 소위 유명인들과 작업을 할 때, 혹은 제 이름을 건 거창한 전시회를 할 때가 아니에요. 많은 사람들을 만나고, 그들의 이야기를 들으며 글씨를 쓰는 그 시간이죠.

어느 날 만났던 분은 중요한 시험을 앞두고 있었고 꼭 합격하라는 응원의 메시지를 써달라 하셔서 그 바람을 그대로 담아 써 드렸어요. 그런데 나중에 덕분에 정말 합격했다고, 캘리그라피 덕분인 것 같다고 말씀하시더라고요. 또 어느 날 만난 분은 남편의 생일을 축하하는 글귀를 써달라고 하셔서 써 드렸더니 보시고 눈물을 흘리시는 거예요. 너무 놀라 왜 우시냐고 물었더니, "요즘 남편이 너무 힘들어하는데 이걸 보면 너무 좋아할 것 같아서 그냥 눈물이 나요."라고 하셨어요.

이 책에 나온 캘리그라피 소품들은 아주 간단히 만들 수 있는 것들이에요. 하지만 마음을 담아 만들면 누군가에게는 어떤 것과도 비교할 수 없는 큰 선물이 돼요. 이렇게 상대에게 기쁨과 감동을

주는 경험을 몇 번 하게 되면 글씨가 가진 힘이 참 크다는 걸 느낄 수 있고, 내가 가진 재능이 누군가에게 힘이 되는구나 싶어 제가 더 행복해져요.

제 수업을 듣는 수강생분들, 그리고 블로그와 인스타그램에서 저와 소통하시는 분들도 저에게 종종 캘리그라피로 만들어낸 소소한 행복과 기쁨, 감동을 이야기해주곤 하세요. 캘리그라피 강사로서 가장 보람된 순간이죠.

이런 경험을 더 많은 사람들과 나누고 싶어서 이 책을 썼습니다.

이 책을 읽으며 쓰고, 만들고, 선물하면서 여러분도 이런 이야기의 주인공이 되길 바랄게요.

그 행복에 저도 늘 함께할게요.